장욱진 張旭鎭

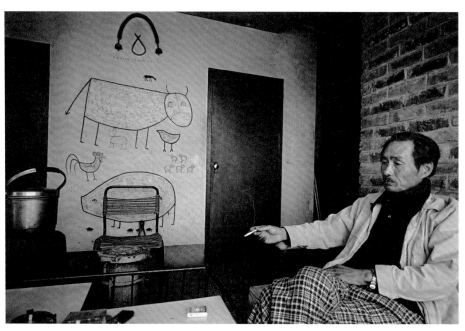

덕소 화실의 장욱진.

ucchin. c.

장욱진 張旭鎭 모더니스트 민화장民畵匠　　　김형국 지음

열화당

사람을 배운다 개정판 머리말

책은 제 신명에 겨워 쓰지만, 출판하고 나면 독자들에게 무언가 도움이 좀 되었으면 좋겠다는 소망을 숨기지 못한다. 오래 교단에 섰던 체질 탓인데, 처음 문고판으로 냈던 책을 체제만 조금 격상시키면서도 같은 생각이 든다.

화가 장욱진의 삶에서 무언가 교훈을 얻었다면, 거기서 한 걸음 나아가 애호가로서 가까이 조우할 기회가 있는 예술가를 직접 찾아 나서 보라고 부추기고 싶다. "그 사람에 그 예술"이라 했으니 사람을 알면 우선 예술에 대한 이해가 더 깊어진다. 나아가 삶의 지혜를 더 넓게, 그리고 더 깊게 살찌우는 시간도 된다. 시대는 바야흐로 실용주의가 압도하고 있지만, 뜬구름처럼 이상만을 노래하는 '다른 세상' 사람도 극소수이나마 분명 존재한다. 예술가가 바로 그런 부류들이다. 이들 다른 세상 사람의 방식은 보통사람의 삶을 정당시하거나 또는 정반대로 개선할 수 있는 근거가 된다. 동서고금의 다른 삶을 배우는 인문교육을 대학에서 특히 강조하는 것도 바로 그런 배경이다.

인문교육은 스스로도 능히 할 수 있다. "길 가는 세 사람 가운데는 반드시 내 스승이 있다"는 공자의 말씀은 그걸 일깨우는 대목이라서 내 마음에 쏙 든다. 학교 바깥에도 스승이 많다는 뜻인데, 지내 놓고 보니 장욱진을 열심히 오래 만났던 열정은 바로 내가 자가계발한 인문교육이었던 셈이다. 이런 대목을 독자들이 눈여겨봐 주면 참 고맙겠다.

2004년 여름 김형국

사진 제공

강운구 p.2, p.53, p.58, p.104, p.122
권태균 p.153, p.154
김형국 p.73, p.118
『동아일보』 사진부 p.57

차례

사랑의 사연

1.

나는 화가 장욱진(張旭鎭, 1917-1990)이란 사람, 그리고 그의 그림을 사랑한다. 이 글은 바로 그 체험적 사랑을 적고 있다. 그림에 관해 전문적 교육을 받은 적 없는 사람이 이 글을 적는 것은 사랑이 글로 적을 만한 대상이고, 그 사랑이 체험을 글로 옮겨야 한다는 용기를 줄 만큼 높기 때문이다.

사랑이 글이 될 만한 것임은 공자 말씀에 이미 담겨 있다. 그림과 같은 예술의 경우에 해당하는 말이겠는데, "아는 것〔知〕이 좋아하는 것〔好〕만 못하고, 좋아하는 것이 즐기는 것〔樂〕만 못하다(知之者 不如好之者, 好之者 不如樂之者)"―『논어(論語)』의 「옹야(雍也)」편에 나온다―했다. 좋아하는 사랑의 경지, 그 마음과 가슴의 경지가 차가운 머리로 따져 아는 경지보다 윗길이라 했다.

이런 발상법은 서양 쪽이라고 다를 리 없다. 후기 고전파 작곡가로 유명한 독일계의 브루크너(J. A. Bruckner) 경우인데, 그의 교향곡은 대체로 심각한 음악이지만, 제4번 「낭만(Romantische)」은 애호가들로부터 폭넓은 사랑을 받고 있다. 언젠가 내가 뉴욕으로 여행하던 중 짬을 내어 뉴욕 필하모닉

1. 〈자화상〉 1985.
면지(綿紙)에 모필.
14.5×9.5cm. 개인 소장.

의 공개 리허설을 참관했을 때, 지휘자 마주르(Kurt Mazur)가 연습에 앞서 관객들을 위해 잠시 이 곡을 해설해 준 바 있다. 내용은 곡 전체를 통해 호른의 웅혼하면서 심원한 소리가 주제를 시종일관 이끌고 있는바, 호른은 가장 자연과 가까운, 자연에서 울려 오는 소리이기 때문에 듣는 사람들에게 감명을 준다는 것이다.

그러나 작곡가가 제4번 교향곡의 성격에 대해 전혀 말한 적이 없다고 나는 알고 있다. 작곡 당시 가까운 친구가 브루크너에게 곡의 의미를 설명해 달라 하자, 작곡가는 이런 말을 했다. "이해하면서 듣지 않는 것보다, 이해 없이도 듣는 것이 한결 낫다"고.

그런데 아는 것보다 윗길이라는 좋아하는 경지와 즐기는 경지 가운데, 즐기는 경지를 좋아하는 경지보다 더욱 높은 수준으로 치는 것은 무슨 까닭일까. 좋아하는 단계에서는 아직도 그 대상을 객관화하고 있지만 즐기는 경지에 이르면 즐기는 대상과 자신이 혼연일체하는 무아(無我)의 경지가 된다고 보기 때문이다. 사랑의 경지가 '멋스러운' 경지인 데 견주어, 즐기는 경지는 멋을 의식치 않은, 고은(高銀) 시인의 말처럼, 멋을 넘어선 '멋 떨어진' 경지이니 후자가 한결 높은 경지인 것이다. 어쨌거나 즐기는 높은 경지라고는 감히 자부하지 못해도 아는 것보다는 한결 나은 사랑의 경지에서 장욱진에 대해 이 글을 적고자 한다.

2.

장욱진의 그림이 많은 사람들로부터 폭넓은 사랑을 받는 것은 그의 그림에서 일상성(日常性)과 초월성(超越性)을 동시에 느낄 수 있기 때문이라 나는 믿고 있다. 일상성은 사람이 생

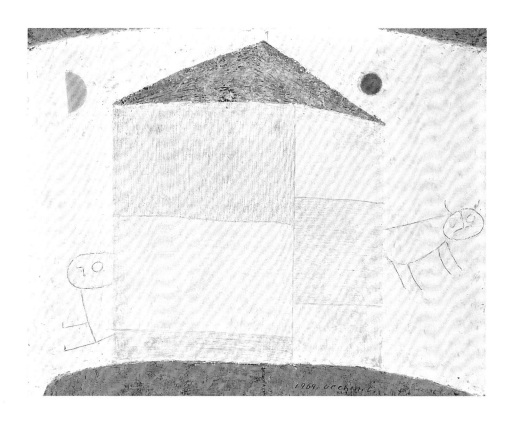

명체로서 생존을 영위해 나가는 일상적인 요구와 그 실현이다. 주위에 가족이 있고 동네가 있고 그 너머로 공동체 같은 사회환경 그리고 삶의 터전인 자연환경이 있다. 그 속에서 삶이 안정적으로 꾸려져 나가는 데서 일상성이 발견된다. 일상성은 일종의 안주(安住) 같은 것이다.

그런데 사람은 묘한 존재라 삶의 조건이 웬만큼 보장되는 일상성에 결코 만족하지 않는다. 안주와는 반대로 일상을 뛰어넘고자 갖가지 꿈을 꾼다. 하늘을 날고 싶어하고 하느님을 만나보고 싶어한다. 안정성의 한편으로 번채(煩彩)로움도 따르는 것이 일상인데, 이 반복되는 일상을 뛰어넘어 이전에 체

2. 〈하얀 집〉 1969.
캔버스에 유채. 31×43cm.
개인 소장.
물감을 덧칠하고 다시 칼로 긁어내는
기법을 보여주고 있다. 양옥
좌우의 아이와 소가 금방 집을
나선 것처럼 보이는 정경은
'인수동락(人獸同樂)'하던
전통사회의 삶을 연상시킨다.

험하지 못했고 알지 못했던 새로운 세계로 나아가고 싶어한
다. 말 없는 자연과 교감하고 싶어하고, 일상의 성공인으로만
자족치 않고 신선이나 도인이 되고 싶어한다.

장욱진의 그림에는 우리에게 더없이 친근한 대상이 어김없
이 등장한다. 그림마다 거의 빠짐없이 해와 달이 떠 있고(도
판 2 참조), 아이가 등장하고(도판 3 참조), 희소식을 전해 준
다는 까치가 나타난다.(도판 4 참조) 해와 달이 있어 세월을
살아가는 인생의 섭리를 증거해 주고, 아이가 있어 가정의 즐
거움을 확인해 주며, 까치가 있어 기쁨을 기다리는 일상의 소
망을 발언해 주고 있다.

한편으로 현실적이지 않은 꿈 같은 정경이 갖가지로 나타
난다. 길들일 수 없는 야생의 까치가 사람의 머리에 사뿐히
앉아 있어 사람과 자연의 일체를 꿈꾸고 있고(도판 58 참조),
도인은 허공을 자유자재로 떠 다니고 있다.(도판 89 참조)

일상성과 초월성은 이율배반이고 상반이고 모순이다. 이 모
순의 의미에 대해 철학자의 말을 들어 볼 필요가 있다. 사람
의 성장과정에서 서로 모순된 두 경향이 갈등을 일으키는데,
"그 중의 하나는 안주의 원리(embeddedness principle)라고
부르는 것으로서 유아기의 보호된 환경에 남아 있고자 하는
사람 본연의 욕구를 나타내는 것이고, 다른 하나는 세상을 향
한 개방성과 이 세상과의 해후에서 일어나는 자아실현의 초
월의 원리(transcendence principle)"라는 것이다.[1]

이처럼 현실과 꿈의 공존은 사실이 아닌 허구인지 모른다.
그러나 사람이 현실을 바탕으로 꿈을 꾸는 것은 진실이다.

그림 또한 사실보다는 진실을 그리려 한다. 장욱진의 그림
은 바로 삶의 진실을 그리고 있다. 그의 그림은 삶과 꿈이 전
혀 거부감 없이 자연스럽게 어우러져 있음이 매력이다.

3.

나는 장욱진의 그림을 좋아한 것이 인연이 되어 '낮을 심하게 가리는' 화가의 지우(知遇)를 입고 그가 세상을 떠날 때까지 십팔 년이나 왕래하는 행운을 누렸다. 그가 세상을 떠나고 나서 그 왕래를 통해 바라본 장욱진의 삶을 한 권의 책(『그 사람 장욱진』, 김영사, 1993)으로 묶은 바 있고, 책이 나오자 "장욱진 연구에서 빠져서는 안 될 미술이론 서적"이라는 과분한 평가[2]를 받은 바 있다.

이 글은 기왕에 적었던 장욱진에 대한 나의 각종 저작을 압축하여 정리하고 여기에다 그림 등 관련 자료를 덧붙여 새로 구성한 것이다. 글을 쓰다 보니 마치 그의 모습이 어제 본 듯 생생하게 나의 뇌리에 되살아난다. 그의 사람됨에 대한 사랑이 깊기도 하지만, 따져 보니 그의 작품이 보석처럼 변함없이, 아니 예전보다 더 밝게 광채를 발하고 있기 때문에 그럴 것이다.

예술 사랑은 바로 자신에 대한 사랑이다. 예술 사랑에 장욱진의 삶과 그림이 귀중한 촉매가 될 것임을 나는 믿어 의심치 않는다. 그래서 장욱진을 통해 예술 사랑의 희열을 누려 보자는 것이다.

화가의 수업시절

1.

화가의 입신 과정에는 두 가지 유형이 있다. 하나는 피카소처럼 십대 이전부터 그림에 비상한 재질을 보인 경우이고, 또 하나는 반 고흐처럼 뒤늦게 그림에 대한 열정을 불태운 끝에 대성한 경우이다. 많은 화가들이 그러하듯이 장욱진도 전자의 경우에 든다.

십대 이전에 이미 그림의 진경을 보여준 피카소의 경우는 어린 날의 그림솜씨를 보여주는 많은 물증이 남아 있어 그의 회고전이 열릴 때면 빠짐없이 등장하고 있다.[3] 거기서 어린 날의 피카소가 보여준 빼어난 조형의식을 볼 수 있어 감격스럽고, 더불어 '어떻게 그처럼 어린 사람의 그림 흔적을 보관했을까' 감탄스럽다.

반면 장욱진의 어린 날을 알 수 있는 그림은 전혀 남아 있지 않다. 그럴 만한 까닭은 여럿이겠지만 나는 무엇보다 그림을 천기(賤技)로 여기는 당시의 사회인식에다, 어린 사람의 특출한 그림을 흥미롭긴 하지만 대수롭잖은 장난 또는 놀이로 치부한 탓이지 싶다.

장욱진의 화가적 자질은 경성사범부속보통학교 삼학년 때

4. 〈까치〉 1958. 캔버스에 유채.
42×31cm. 국립현대미술관.
평생 동안 즐겨 그렸던 까치의
조형방식은 이 그림에 나타난 것이
원형이 아닌가 싶다. 모 재벌이
가져갔다가 퇴짜를 놓아서 화가가
미술관에 기증한 작품이다.(p.17)

일본 히로시마(廣島)고등사범학교 주최 「전일본소학생미전」에서 일등상을 받으면서 최초로 공인된다. 그의 나이 열 살 때인 1926년의 일이었다. 미술교사가 그의 그림 하나를 골라 출품한 것이다. 까치그림이었다.

까치그림이 남아 있지 않아 그 조형방식을 알 길이 없지만 화가가 까치를 한평생 즐겨 그렸던 이력으로 미루어(도판 4 참조), 까치의 정밀묘사하고는 거리가 먼 그림이었음은 능히 짐작할 수 있다. 정밀묘사가 아닌, 어린 장욱진의 개성적인 시각으로 조형한 그림이었을 것이다.

이 점이 그가 수상(受賞)하기 전까지는, 그림성적이 항상 낙제점수에 가까운 '병(丙)'에 머물렀던 연유를 말해 주는 단서가 된다. 오늘날에도 여전히 일부에서 통용되고 있지만, 돌이켜보면 지난날 그림은 사실묘사라는 발상법이 지나치게 강조된 적이 있었다. 지금도 그런지 모르겠지만, 1950년대에 초등학교를 다녔던 나의 기억에 따르면 신라시대의 화가 솔거(率居)의 빼어남을 말하면서 벽면에 그려진 그의 나무그림이 얼마나 생생했던지 새가 날아와 앉으려 했을 정도[4]였고 그래서 유명화가라 배웠다.

하지만 일본인 미술교사가 장욱진의 그림을 가려 뽑았을 때는 그림 그리는 사람의 시각을 중요시했고, 그렇게 그려진 그림이 나름대로의 보편성이 있다고 여겼기 때문일 것이다. 자연의 조형질서를 재해석하려는 화가의 주관적 시각이 평가받았다는 말인데, 그 이전의 그림이 낙제점을 받았던 것은 그림이라 하면 그리는 대상과 꼭 닮아야 한다는 일부의 고집스런 편견과 관련이 있었을 것이다.

경성사범부속보통학교는 이른바 특수교육을 시키는 학교였고, 그래서 중요 과목마다 전담교사가 있었다. 자질이 있는 학

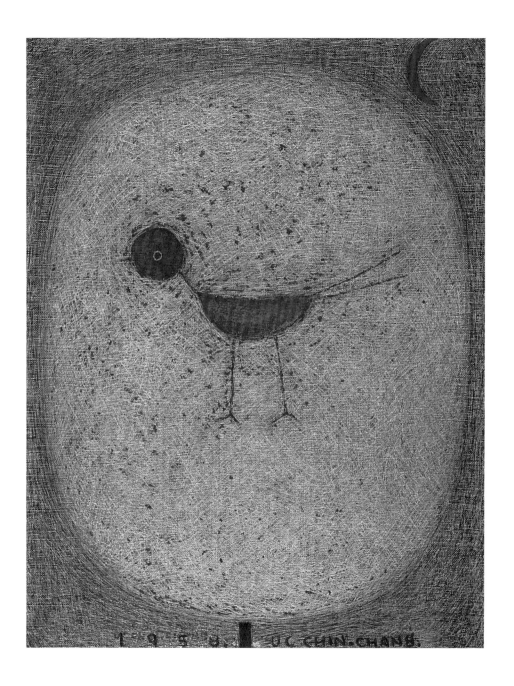

생들에게는 유화물감 등을 학교에서 제공해 줄 정도였고, 물론 미술 전담교사도 있었다. 이름은 알 수 없지만 그 미술교사는 일본의 유명 사범학교인 히로시마고등사범 출신이었다.

이 사건이 있고부터 장욱진의 미술성적은 항상, 지금으로 말하면 'A+' 성적에 해당하는, '갑상(甲上)'을 기록한다. 그렇지만 그림에 대한 집안의 이해있는 눈길은 전혀 찾을 수 없었다. 초등학교에 들어가서도 공부는 뒷전이고 그림 그리기에 매달린다고 형님으로부터 꾸지람을 많이 들었다.[5]

집안의 어른인 고모가 알면 가만히 있을 리 만무함을 안 화가는 그래서 식구들이 잠든 한밤중에 일어나 몰래 그림을 그리기도 했다. 과연 집안 어른들이 그림 그리는 것을 몰랐을까. 몰랐다기보다는 아마 어린아이들의 놀이 정도로 여겨 별반 신경을 쓰지 않았을 것이다. 자라면 언젠가 놀이를 그칠 날이 있을 것이라는 정도로.

장욱진의 그림 그리기는 계속된다. 열네 살이 되던 1930년에 화가는 경성제2고등보통학교(지금의 경복고등학교)에 입학했고 특별활동으로 미술반에 들어가서 그림 그리기에 열중한다. 이 학교의 미술교사로 동경미술학교 출신 일본인 교사 사토 구니오(佐藤九二男, 1897-1945)가 있었다. 이분이 훌륭한 선생이었음은, 제2고보를 다녔던 장욱진의 동기와 후배 중에서 훗날 유명 화가가 여럿 배출되었고 그들이 한결같이 선생에 대해 흠모의 정을 갖고 있음에서 확인된다.[6] 유영국(劉永國, 1916-2002)[7]은 화가와 동기생이며, 이대원(李大源, 1921-2005), 권옥연(權玉淵, 1923-2011) 등은 화가의 후배이다.

화가 이대원은 이렇게 회고한다.

"사토 선생은 미술시간마다 한국미술, 특히 공예미술의 우수성을 매우 강조했다. …그리고 미술시간에도 틀에 박힌 미술교과서를 떠나 그 당시 유행했던 입체파에 관하여 이야기해 주며, 피카소의 우수성을 역설했던 것으로 보아, 매우 진보적인 식견을 가졌던 사람이었다."[8]

하지만 삼학년 때인 1932년에 장욱진은 퇴학당한다. 단기(短氣)가 만만찮아서 싸움도 마다하지 않던 화가가 일본인 역사선생의 공정치 못한 처사에 격렬하게 항의했기 때문이다. 그 선생도 만주로 좌천되었다.

2.

집에서 쉬는 동안에도 혼자서 계속 그림을 그렸다. 그게 집안의 가장인 고모의 눈 밖에 나고 말았다. 집에서 쉬는 것도 못마땅한데, 쓸데없는 그림 그리기나 계속한다고 고모로부터 호되게 매를 맞았다. 매를 맞고 눈물을 뚝뚝 흘리면서도 발끝으로 그림을 그렸다는 것이 그때 가족들의 기억이다. 고모는 "세상에서 첫째, 둘째 가는 화가가 되면 모를까" 하면서 때렸다.

매를 맞은 직후에 성홍열을 앓는다. 이 열병을 다스리기 위해 예산 수덕사(修德寺)로 보내졌다. 화가가 열일곱 살 되던 해였다. 고모가 출입하던 수덕사는 만공선사(滿空禪師, 1871-1946)가 계신 곳으로 이름높았는데, 선사의 호의로 이 절의 견성암(見性庵)에서 정양할 수 있었다.

수덕사에 있는 동안 그곳을 찾아온 정월(晶月) 나혜석(羅蕙錫, 1896-1948)을 만난다. 여성 최초의 프랑스 그림유학생이던 정월은 친구인 김일엽(金一葉, 1896-1971)을 만나러 온 길이었다. 실의에 빠져 있던 그가, 스님이 되고자 그곳에 먼저 와 있던 '신여성' 일엽을 만나기 위해서였다. "정월이 일엽을 만나러 왔는데 루주를 칠한 모습을 보고 만공스님이 낮에는 드나들게 해도 밤에는 절대 절에 들어오지 못하게 했다. 그는 정통파 불란서 화풍을 배워, 그리는 방식이 매우 엄격했다. 함께 보리수나무를 그렸다. 정월은 불란서 인상파 초기 스타일로 그렸고, 나는 아주 간결한 선으로 그려 보였더니만 정월은 내 그림이 자기 그림보다 좋다 칭찬했다"고 장욱진은 회고한다.

반년을 수덕사에서 정양한 뒤 서울로 돌아왔고, 스무 살이 되던 1936년 봄, 체육 특기생으로 양정고등보통학교 삼학년에 편입한다. 손기정(孫基禎)을 배출한 양정고보는 그때 체육육성에 열심이었다. 거기서 육상(높이뛰기)과 빙상 선수로 활약

5. 경주에서 형님(오른쪽)과 함께, 1940. 아버지를 일찍 여읜 화가에겐 형님이, 전통시대의 가법대로, 아버지 같은 존재였다. 형님은 일본의 구주제대(九州帝大) 출신으로 정부 고위관료를 지냈다. 수안보 등지에서 화업에 전념하던 동생을 찾아오던 광경을 나는 종종 목격했다.

했다. 운동선수 경력이 말해 주듯이 청년 장욱진의 골격은 건장했다. 당시로는 큰 키인 백칠십이 센티미터에 무엇보다 어깨가 떡 벌어진 장골(壯骨)이었다.

복학해서도 계속 그림에 매달렸음은 그때의 성적표에서 그림성적이 가장 높았음이 증거해 준다. 드디어 화가가 떳떳하게 그림을 그릴 수 있는 계기가 왔다. 1938년, 『조선일보』가 주최한 제2회 「전조선학생미술전람회」에 〈공기놀이〉(1938, 도판 6)를 출품해서 최고상인 사장상을 받는다. 화가는 최고상 말고도 중등부 회화부문의 특선상도 함께 받았다는 기록이 남아 있다.

6. 〈공기놀이〉 1938.
캔버스에 유채. 65×80cm.
호암미술관.
그림의 정경은 충남 연기군 동면에
일부가 남아 있는 화가의 생가 한옥을
연상시키기도 한다.

〈공기놀이〉는 한옥 앞에서 소녀들이 공기놀이하는 모습을 그린 것이다. 한옥은 화가의 아내가 시집가서 본 화가의 내수동 집 모습 그대로라는데, 한평생 그림과 생활을 통해 보여준 화가의 한옥사랑의 내밀한 심경을 표현한 것이었다.

부상(副賞)으로 거금의 상금을 받아 고모에게 비단옷감도 사드렸다. 이게 계기가 되어 화가는 더 이상 집안의 반대를 받지 않고 그림을 공부할 수 있게 되었다.

7. 화가 내외의 신혼시절, 1941.

3.

1939년 삼월, 양정고등보통학교를 23회로 졸업한 화가는 그해 사월, 일본 동경 소재 제국미술학교(帝國美術學校) 서양화과에 입학한다. 그가 스물세 살 때이니 대학입학치고는 늦은 나이였다.

넉넉한 집안의 후원을 받아 꿈에 그리던 미술공부를 할 수 있게 된 것은 당시로서는 엄청난 특전이었다. 부유한 집안의 외아들 김환기(金煥基, 1913-1974)가 가출(家出)을 감행하기도 한 끝에 부모의 뜻대로 어린 나이에 장가드는 조건으로 겨우 일본 유학에 오를 수 있었던 것도 그림에 대한 당시의 부정적인 사회인식을 대변해 준다. 그처럼 '탐탁치 않은' 그림 그리기를 용인받고 일본 유학까지 오를 수 있었던 화가들은 특권층 중의 특권층이었던 셈이다.

그때 한국인의 도일(渡日) 유학은 미술을 가르치는 고등교육기관이 한반도땅 안에는 아직 생겨나지 않은 때문이기도 했다. 예전처럼 조선땅의 미술교육은 화원들에게 개인적으로 사사하는 방식이 계속되고 있었다.

그리고 새로운 사조나 문물은 역사적으로 선진국에서 배워 왔다는 풍조의 답습이기도 했다. 신라 사람들이 당나라로 많

이 유학을 갔듯이, 서양 쪽도 로마시대의 젊은이들이 그리스로 유학을 갔고, 현대에 들어선 20세기초에 미국의 예술지망생들이 '파리의 미국인(Americans in Paris)'이란 말이 나올 정도로 대거 파리로 유학을 갔다. 한국의 많은 미술지망생들이 일본으로 유학 갔던 것도 앞서 근대화 궤도에 오른 나라에서 배우겠다는 자각이었다.

제국미술학교는 무사시노미술대학(武藏野美術大學)의 전신이다.[9] 1929년에 개교한 사립으로, 일본인들에겐 '무사비'란 약칭으로 통한다. 이 학교는 동경미술학교—지금은 동경예술대학 미술학부로, 학교 소재지의 이름을 따서 일명 '우에노(上野)'라 한다—보다 입학이 쉬웠다. 우에노는 일본 국사 시험이 부과되었기 때문에 자연히 고학력의 사람들만이 입학할 수 있었다. 그러나 제국미술학교에 다녔던 한국 유학생들은 민족의식을 앞세워 일본 국사를 무시했고, 그림에 학력이 무슨 관계냐면서 제국미술학교 수학에 자부심을 가졌다 한다. 서양화과의 입학정원은 대체로 열다섯 명 정도였고 한국 학생이 많을 땐 입학생의 절반, 적을 때는 삼분의 일 정도 됐다.

8. 제국미술학교, 1935.

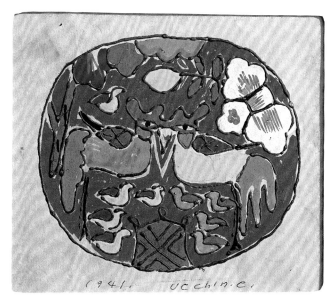

제국미술학교의 입학시험은 데생, 감상문 쓰기, 면접시험이
전부였고, 과목시험은 없었다. 아카데미풍의 교육을 실시하는
동경미술학교와는 달리 자유스런 화풍이 지배하던 곳이었다.
아카데미풍을 빗대서 장욱진은 이런 말을 했다.

"동경미술학교는 참 어려운 곳이다. 화학생을 한 선생의 방
에 넣고 그 화풍을 익히도록 하는 스타일이니, 나중에 미술학
교 졸업생이 그걸 극복하는 데 애를 먹는다."

제국미술학교의 교육은 이 년의 예과 과정과, 삼 년의 본과
과정, 합해서 모두 오 년 과정이었다. 교과 과정은 일학년 때
는 흉상, 반신상, 전신상 순서의 석고데생, 이학년 때는 인체
데생, 삼사학년 때는 인체유화 그리고 오학년 때는 졸업작품
준비로 짜여졌다.

화가는 1939년 4월 10일에 입학하여 사 년 육 개월 만인 1943년 9월 25일에 졸업한다. 한국인 입학동기(11회)로는 임완규(林完圭), 김종하(金鍾夏), 석수성(石壽星), 이수억(李壽億) 제씨가 있었다. 서양화과 선배로는 나중에 월북한 이쾌대(李快大)가 있었고, 역시 월북작가인 이팔찬(李八燦)은 일본화과를 다녔던 동기다.

4.

일본이 공식기관에서 미술교육을 실시하기는 1887년에 동경미술학교를 열고부터다.[10] 유화교육은 1896년에야 비로소 시작됐다. 그 뒤 다수의 선각청년들이 1890년부터 1930년 사이에, 프랑스가 세계문화에서 정상의 위치를 자랑하고 있을 때 대거 거기로 유학을 갔다. 그렇지만 포비즘, 큐비즘, 표현주의, 초현실주의 같은 당시의 변전무쌍하던 화풍에서 심한 혼돈을 느낀다. 혼돈이 가중될 수밖에 없었던 것은 당시가 "반 고흐는 이미 죽었고, 피카소는 아직 가르치지 않았던" 시절이라 더욱 그랬다. 때문에 일본 유학생의 그림수업은 미술조류상 한물간 마티스나 모네에 안주했다.

그런데 일본과 프랑스의 관계는 일본 사람이 프랑스 문화만을 배운 일방적 접촉은 아니었다. 파리에서 우연히 마주친 기타가와 우타마로(喜多川歌宮, 1753-1806)[11]의 목판화에 황홀해진 반 고흐는 "우리의 일본은 도대체 어디쯤에 있는가" 하면서 큰 관심을 보일 정도였다.[12] 일본화의 간결한 선묘에 깊이 매료된 반 고흐의 경우에서 알 수 있듯이, 당시 프랑스 문화계는 일본의 칠기, 부채, 병풍, 목판화(우키요에) 등에 깊이 심취해 있었다.

반대로 그 당시 서구문물 수입에 열을 올리던 일본은 자신들의 문화재에 대한 인식도 없이 서양의 새로운 것만 좋아하던 시절이었다. 서양사람에게 팔겠다던 종(鐘)이 구입할 사람이 갖기에 너무 크다 해서 거래가 되지 않았는데, 훗날 이것이 국보로 지정되었다고 한다.[13]

20세기초에 나타난 국가간 예술교류는 다각도로 파장을 만든다. 이를테면 프랑스문학을 영어문화권에 소개하는 데 열심이던 문학가 헌(Lafcadio Hearn, 1854-1904)[14]과 페넬로사(Ernest Fenellosa, 1853-1908)[15]는 일본문화에 심취한 바 있고 이들이 파운드(Ezra Pound, 1885-1972) 같은 미국 시인에게 감명을 주는데, 파운드는 일본계 조각가 이사무 노구치(Isamu Noguchi, 1904-1988)[16]의 아버지인 시인 요네지로 노구치(野口米次郎, 1875-

1947)를 통해 일본의 전통 가면 음악극 노오(能) 연극을 알게 된다. 파리에 유학 온 이사무는 그곳에서 명성을 떨치고 있던 후지다 츠구하루(藤田嗣治, 1885-1968)[17]의 주선으로 스튜디오를 얻을 수 있었고, 당시 파리 미술계에 발이 넓던 미국 작가의 소개로 1927년에 브랑쿠시(Constantin Brancusi, 1876-1963)를 만날 수 있었다. 거기서 조수생활을 하는 동안 역시 파리에 와 있던 미국 조각가 칼더(Alexander Calder, 1898-1976)의 친구가 된다. 이 문화적 연계가 패전 후의 일본으로 이어지면서 대서양문화가 태평양으로까지 확산되고 있다.

그러나 현대에 들어 일본이 세계 경제대국으로 발돋움한 여파로 일본화가들이 차츰 알려지기 전만 해도 서양화단에 이름이 알려진 작가는 후지다 정도였다. 일본의 반 고흐라 알려진 사에키 유조(佐伯祐三, 1898-1928)는 블라맹크(Maurice Vlaminck, 1876-1958)와 위트릴로(Maurice Utrillo, 1866-1944)의 절충이라 독창성이 안 보인다는 것이 지금까지도 서양화단이 내리고 있는 평가다.

10. 〈파이프〉 1979.
종이에 볼펜. 18×13cm.
화가는 일본 유학시절부터 파이프 애연가였다. 화가는 머리 부분과 빨부리 부분의 길이가 같은 형태의 파이프를 좋아했다. 형편이 좋아진 말년에는 고급 던힐(Dunhill)제를 애용했다. 그런 최고급제품일지라도 화가는 손톱 등을 이용하여 새로 매만지는 버릇이 있었다. 특히 그림이 그려지지 않으면 더욱 그러했다.

5.

그림에는 "선생도 없고 제자도 없다"는 말이 있다. 창작의 본질이 독자적이면서 독창적인 자기언어를 가지는 데 있음을 강조하는 말이다. 일본에 건너갔을 때 화가는 이미 그 점을 통감하고 있었다. 그래서 장욱진은 일본 유학 중이면서도 일본 사람이 소화한 방식으로 양화를 그리지 않고 책이나 미술관에서 접해 본 서구그림에서 직접 배우려고 힘썼다.

그 결과, 유학 중의 장욱진 그림은 "멋대로 그린다"고 일본 선생들로부터 지적을 받는다. "내 그림에 일본풍이 안 보인다고 싫어했다"는 말인데, 이 말처럼 화가가 미술교육을 받던

11. 제국미술학교시절의 성적표. 일제의 강압으로 화가 집안은 이미 결성(結城)으로 창씨했으나, 일본 유학생들에겐 그걸 강요하지 않은 때문인지 원래의 성명에다 우리 식으로 음독(音讀)하고 있다.

1940년대초 즈음의 일본화단은 이른바 '신일본화'경향이 강조되던 시절이다. 이게 전쟁에 휘말리는 사이에 생겨난 국수주의적 사회 분위기의 여파인지, 아니면 서양화 기법을 도입한 지 반세기가 넘게 지난 시점에서 자연스럽게 생겨날 수 있는 반작용적 성찰인지는 분명하지 않지만, 어쨌거나 일본화풍이 몹시 강조되던 시기였음은 사실이다.

일본의 전반적인 사회 분위기가 전시(戰時)라서 그렇기도 했겠지만 예술창작에 필수적인 자유의 공기는 함량미달이었다. 이를테면 제국미술학교에 장욱진과 함께 다녔던 한국 유학생 한 사람이 학과 과제물로 백마가 놀라 뛰는 형상의 들라크루아(Eugéne Delacroix, 1798-1863) 그림을 복사하고 있었는데, 이걸 본 형사가 백마는 천황만이 타는 말인데 그 말이 놀라 뛰게 한 것은 불경죄에 해당한다고 호통쳤다는 것이다.

그 반작용으로 한국 유학생들은 일본인 학생들과 다툴 때

가 많았다. 싸움 끝에는 으레 한국인 학생들만 경찰에 잡혀갔다. 제국미술학교 재학시절의 학적부에 나타난 장욱진의 성적은 대충 육십 점에서 팔십 점 사이에 분포하고 있지만, 삼학년 일학기 수신(修身) 성적이 삼십오 점으로 뚝 떨어진 것을 보면 그도 경찰서 신세를 많이 졌던 것으로 추정된다.

그때 한국 유학생들은 일본 경찰의 특호사찰대상이어서 하숙방은 수색 대상이 되기 일쑤였다. 방학을 마치고 일본의 하숙집에 도착하면 이미 경찰이 방에 앉아서 기다리고 있었음에서 짐작할 수 있듯이 일본 경찰의 감시가 가장 견디기 어려운 일이었다.

한국 유학생들이 일본에서 처한 처지는 '파리의 미국인들'이 누렸던 분위기와는 전혀 달랐다. 20세기초 미국의 많은 예술지망생들이 대거 파리로 몰렸던 것은 청교도적 금기가 많았던 모국에 비해 프랑스는 자유의 분위기가 충일했기 때문인데, 실제로 미국의 그림유학생을 만난 피카소는 "나는 당신이 하고 있는 바로 그것을 좋아한다"고 말할 정도였다. 그처럼 레이(Man Ray, 1890-1976), 칼더, 노구치 등 파리의 미국 유학생들은 그림 테크닉이 아닌 정신·주제·스타일을 자유

12. 무사시노미술대학의
데생실습 광경, 1955.
앞줄에 앉은 두 사람 가운데
왼쪽이 시미즈 다카시.

분방하게 배우려고 열심이었지만,[18] 일제시의 우리 유학생들은 그런 자유의 공기를 누리지 못했다.

6.

그 때문인지 한평생 장욱진의 대(對) 일본 반감은 식을 줄 몰랐다. 피지배민족이 갖는 반감에다, 개인적으로 지극히 자유주의자인 그는 틀에 박힌 일본 사람의 규격화된 방식에 거부감을 가졌기 때문이다. 반감이 얼마나 깊었는지를 말해 주는 일화가 있다.

그를 따르던 미술대학 졸업생들과 함께 1982년에 미국 여행을 마치고 돌아오는 길에 호놀룰루 공항에 들렀을 때다. 면세점에서 담배를 사려 하니 일본계 직원이 일본말로 응대했다. 일제시대의 일본 유학생 장욱진은 함구한 채 나이 든 졸업생을 불러 일본말을 대신하게 했다는 것이다.

그런 그에게도 배움의 잣대가 될 만한 분은 있었다. 장욱진이 항상 기억하는 당시의 스승으로 시미즈 다카시(淸水多嘉示, 1897-1981)[19]와 기우치 요시(木內克, 1892-1977)[20]가 있다. 시미즈는 당시 조각과 교수였고, 기우치는 제국미술학교 일본인 동기생으로 조각과를 다녔던 기노우치 미사키(木內岬, 1920-?)의 아버지였다. 둘 다 1920년대의 프랑스 유학생이고, 조각가 부르델(Emile-Antoine Bourdelle, 1861-1929)의 제자로서 귀국한 뒤 일본 조각계에서 당당한 위치를 누렸던 작가들이다. 기우치의 조각은 약동감이 있었다는데 특히 테라코타 조각이 그러했고, 시미즈는 리얼리즘 계통의 조각을 했다.

시미즈는 스스로 그림도 전공한 이력 때문에 서양화과 학생들도 지도했다. 장욱진의 기억은 이랬다. "시미즈는 그림과 조각을 다 잘했다. 아주 엄격한 분인데 나를 눈여겨보고 화실로 놀러 오라면서 관심을 보여주었다. 지금은 어떠한지 몰라도 당시만 해도 선생이 학생들을 자기 집에 한번 들르라 말하는 경우는 흔치 않았다. 그래서 화실을 다녀가라는 말은 굉장한 관심의 표명이었다"는 것이다. 장욱진은 그 말에 퍽 고무되었음을 거듭 이야기하곤 했다. 시미즈는 종전 후에 무사시노를 다녔던 조각가 권진규(權鎭圭, 1922-1973)의 스승이기도 하다.

당시 기우치는 대학에서 가르치지는 않고 스스로 작업실을 차려 꾸려 가는 전업작가였다. 기우치를 만나는 접촉은 그의 아들을 통해서였다. 장욱진은 동기생을 따라 그의 아버

지 집으로 놀러 가곤 했다. 우에노에 화실을 갖고 있던 기우치는 아들의 한국인 친구 가운데 장욱진을 "사려 깊고 또 특수한 점이 있다고 여겼기 때문에 신뢰했다"고 미사키가 동경에서 나를 만나 이야기해 주었다.

장욱진은 기우치의 집에서 프랑스 요리를 잘 대접받았다는 즐거운 추억을 갖고 있었다. 아들 미사키는 이렇게 회고한다.

"나의 어머니는 마음에 드는 사람이 오면 그렇게 음식 대접을 했다. 당시는 전쟁 중이라 먹을 것이 아주 부족했다. 그래서 평소에 먹지 못하는 빵 한 조각도 특별식으로 여겨지던 때였다."

대학시절의 장욱진에 대한 미사키의 기억은 선명했다.

"함께 고무신에다 술을 부어 마시곤 했다. 노래판도 벌어졌는데 장욱진은 노래를 부르지 않았다. 그 시절에도 '하이 점프(high jump, 높이뛰기)'를 잘했다. 외양상으로는 아주 쾌활하게 보였다. 그러나 말이 적었다. 다만 민족주의적 주제가 화제에 오르면 아주 열을 내서 말하곤 했다. 혼자 있는 것을 좋아했는데, 그건 동기생보다 서너 살 위라는 사실이 작용했을 성싶고, 우리도 그래서 경칭으로 '조상(張樣)'이라 불렀다."

장욱진은 오 년의 대학 과정을 사 년 육 개월에 마치고 만다. 전쟁이 막바지에 접어들자 일제가 1943년에 재학생 징집유예를 폐지하고 재학기간 단축조치를 취했기 때문이다. 그래서 화가가 졸업하던 1943년 구월 졸업식에는 졸업생이 불과 여섯 명만 참석했다고 이 대학의 육십년사[21]는 적고 있다.

황천 항해시절

박물관 직원에서 대학교수까지

1.

미술대학을 졸업했으니 화가라고 명함을 내걸 수 있게 되었지만 패전이 임박할 즈음에 일본에서 귀국한 장욱진을 기다리는 환경은 가혹했다. "인생은 고해(苦海)"라는 말은 진부하긴 해도 역시 참말인데, 장욱진이 겪어야 할 앞날은 고해 가운데서도 황파(荒波)가 분명했다.

　파도가 심해 항해불능이라는 바다도 헤쳐 나가는 황천(荒天) 항해는 배를 일순에 삼켜 버리는 삼각파도가 무섭다는데, 그가 만났던 삼각파도의 하나는 일제의 발악이었다. 화가는 종전 직전에 징용에 끌려가고 만다. 운좋게도 구 개월 만에 해방을 맞아 그 질곡에서 벗어난다. 하지만 곧이어 닥친 해방 직후의 혼란상과 육이오 전쟁은, 온 국민이 다 그랬지만, 참으로 견디기 어려웠다. 특히 육이오 전쟁통에는 생명 부지도 하늘의 처분만 기다리는 신세에 빠졌고, 겨우 전쟁이 끝나 전후복구가 시작되었다지만 그림을 턱없는 사치로 치부하던 시절을 살 수밖에 없었다.

　호구지책이 급선무였다. 육이오 이전까지는 집안의 어른인 고모가 이끄는 대가족 살림에 얹혀 살았지만, 지금 정부종합청

사 근처의 내수동 본가는 전쟁통에 폐가가 되고 말았다. 그래서 피난에서 돌아와서는 독립적으로 생활을 꾸려 가야만 했다.

호구지책으로 겨우 구할 수 있던 일자리는 해방 후 중 고등학교의 미술교사가 고작이었다. 덕수상업 야간부에 잠시 근거를 마련했다가 1945년에 장인인 역사학자 이병도(李丙燾, 1896-1989)의 주선으로 국립박물관 진열과의 말단직에 취직한다. 그래서 경복궁에 마련된 박물관 관사에 들어가 살 수 있었다.

박물관은 문화기관이긴 하지만 역시 관청이었다. 자유분방한 화가가 적응할 만한 곳은 아니었다는 말이다. 박물관 쪽에서 보면 그런 화가는 무능하기 짝이 없는 사람으로 비쳤을 것이니, 서로의 부정적 시각이 맞아떨어져 박물관을 삼 년 만에 그만둔다.

하지만 박물관시절은 그에게 퍽 의미있는 시간이었다. 동료였던 최순우(崔淳雨, 1916-1985), 김원용(金元龍, 1922-1993)과 한평생 따뜻한 교분을 나누는 계기가 되었고, 박물관의 발굴대를 따라 개성과 경주의 발굴작업을 참관한다. 박물관 소장의 목기(木器) 등을 접하면서 우리 전통미술의 아름다움에 대해 많은 배움도 얻는다.

우리 전통조형에 대한 재인식을 갖게 된 이때는 화가에게 소중한 시간이었다. 일제시대를 살았던 식자들은 그때 망국의 서러움 때문에 우리 전통문화의 참된 가치를 외면하거나 평가절하하기 십상이었다. 고려대학교 총장을 지낸 헌법학자 유진오(兪鎭午, 1906-1987)의 회고에 따르면, 집안에 전해 내려오던 병풍이 있었는데, 소싯적에 그걸 대수롭지 않게 여기다가 언젠가 그게 단원(檀園) 것이지 싶어 챙겨 보니 벌써 불쏘시개로 사라진 뒤였다 한다. 오늘날 각계의 문화인식이 함량부족이라는데, 이건 내 생각에 바로 일제에 의해 우리 문화의 고유가치가 도매금으로 부정된 데 따른 후유증이지 싶다.

2.

박물관 퇴직 즈음의 사회상황은 최악이었어도 그때의 화가는 의기충천하던 나이였다. 그림에 대한 의욕이 넘쳐나 막 결성된 「신사실파(新寫實派) 동인전」에 다수의 작품을 출품한다.

이때의 그림이 잘 말해 주듯이 장욱진의 조형방식은 퍽 목가적이다. 해방공간의 이념대립과는 전혀 무관한 탈이념적인 것이다. 좌익에서 그를 포섭하려 했지만 예술의 순수

성을 믿는 그의 생활방식상 이념이 관심일 수가 없었다. 여기에는 정부의 고위관리이던 형님의 입김도 작용했다.

신사실파는 1947년에 김환기, 유영국, 이규상(李揆祥, 1918-1964)과 함께 결성한 것으로, 새파랗게 젊은 작가들이 조국 광복의 새 기운을 조형세계에서도 진작시켜 보자며 새 시대, 새 기치를 들고나선 의욕적인 모임이었다. 장욱진은 제2회「신사실파전」(동화백화점, 1949년 11월 28일-12월 3일)에 처음 출품했다. 이때 열석 점을 출품하는데, 개인전에 버금갈 만한 대량출품이다. 출품작은〈조춘(早春)〉〈면(面)〉〈마을〉〈까치〉〈방(房)〉〈원두막〉〈점경(點景)〉〈수하(樹下)〉〈아이〉〈독〉등이다.

이 가운데〈독〉(1949, 도판 13)이 당시의 화가 지망생들로부터 많은 주목을 받았다. 훗날 이 그림은 후배의 손에 넘어가지만 혼란기를 겪는 사이에 표면에 그만 많은 손상을 입고 말았다. 습기를 입지 않도록 해야 하는 등의, 그림에 대한 애호의식이 턱없이 부족한 탓이었다. 다행히 훗날 그걸 복원한다는 조건으로 1970년대말에 안목있는 한 수장가의 손에 들어갔고, 그림은 프랑스에 보내져 복원하는 데 미화 삼천 달러가 소요되었다 한다.

「신사실파전」은 피난지 부산에서 개최된 제3회전을 끝으로 막을 내리지만 우리 현대미술에서 훗날 높은 평가를 받는다. 예술원이 펴낸『한국미술사전』은 "해방 이후 최초로 순수하고 분명한 조형의식을 바탕으로 추상주의적 경향을 나타냈다"면서, 참여작가는 우리나라 현대미술의 전개에 크게 영향을 미친 화가들로 평가받고 있다고 적고 있다. 전문적인 지적이 아니라 이 동인에 참가했던 면면만을 봐도 그 중요성을 금방 짐작할 수 있다. 장욱진, 김환기, 이중섭(李仲燮, 1916-

13.〈독〉1949. 캔버스에 유채. 45×35.7cm. 개인 소장. 제2회「신사실파 동인전」에 출품된 그림이다. 화가를 흠모하던 제자들이 두루 좋아했던 그림이다. 특히 '설악산 화가' 김종학이 화업 초기에 이 그림을 탐낸 나머지 소장해 보려 했지만 형편이 따르지 못해 잠시 보관하다가 놓친 것을 두고두고 아쉬워한다.(p.32)

1956), 유영국 등은 우리 현대 서양화에서 이정표를 세운 작가들인 것이다.

3.

얼마 후 육이오가 발발한다. 가족들은 먼저 피난을 갔지만 장욱진은 서울에 남았다. 집안의 장정으로 집안 살림을 끝까지 지킨다는 명목 때문이었다. 인공(人共) 치하의 서울에서 버티고 있는데 진작 좌익에 가담한 조각가 박승구(朴勝龜, 1919-1995)[22] 등에 의해 김일성 초상화 제작에 동원된다.[23]

화가는 유영국과 한 조가 되었다. 화가는 넥타이, 유영국은 옷을 그렸다. 감독관이 와서 이 조(組)는 틀렸다고 비판하기에 잠시 몸을 숨겼다. 그때는 이미 전세가 아군 쪽으로 역전되기 시작하던 1950년 팔월말경이었다.

서울에 숨어 있는 동안 죽을 고비가 한두 번이 아니었다. 내무서에서 찾아와 고급관리인 형님의 행방을 대라고 다그쳤고, 구이팔 서울수복을 앞두고 퇴각하기 시작하던 인민군들이 젊은 장정들을 모아 이북으로 끌고 갈 때에도 천운으로 빠져 나왔다.

구이팔 수복이 되었지만 전선은 중공군의 참전으로 다시 남쪽으로 밀리기 시작했고, 육이오 때 피난 가지 못한 사람도 모두 피난길에 올랐다. 화가도 일사 후퇴 하루 전날인 1951년 1월 3일, 인천에서 형님이 주선해 준 배를 타고 제주도를 거처 스무 날 만에 부산으로 피난했다.

잠시 외자청 부산사무소장인 형님댁에서 기숙했다. 그러나 더부살이가 거북하기만 했던 화가는 소주 한 되를 옆구리에 차고 용두산을 오르내리기가 일과였고, 폐차장의 폐차 안에서 잠자기가 일쑤였다. 그걸 보다 못한 형님이 용두동 언저리에다 방 한 칸을 얻어주었고, 부인과 아이들은 장인의 관사에 끼여 살았다. 파락호 생활의 연속이었지만 호구지책을 아주 외면한 것은 아니었다. 잠시 부산 남선여고에서 미술교사로 일했다.

1951년 봄, 종군화가단에 가입해서 중동부전선으로 가서 보름 동안 그림을 그렸다. 종군 중에 제작한 오십여 점의 그림은 부산에서 열린 종군화가단의 「전쟁미술전」에 전시되었다. 화가는 종군작가상을 받는다. "어디서 구했는지 말쑥한 양복차림의 장욱진은 상장과 금일봉을 받아들자마자 상장은 내팽개치고 봉투만 치켜들고 한잔 먹자"며 앞장섰다는 것이 그때 동료화가 한 사람의 회고이다. 이때의 그림이 남아 있는지는 아쉽게도 지

금까지 전혀 확인되지 않고 있다.

종군화가로 다녀온 화가는 다시 부산의 가두를 방황하던 시절[24]을 계속하다가 아내의 권고로 연기군 고향으로 갔다. 석 달 동안 화가는 불 같은 창작의욕에 사로잡힌다. 캔버스를 구할 길이 없어 갱지에다 물감을 석유로 개어 그림을 그렸다. 사십여 점의 작품을 만들었다.

15. 〈자화상〉 1951.
종이에 유채. 14.8×10.8cm.
장정순 소장.
육이오 때 고향에 머물던 화가가
바깥 나들이를 할 때면 고향 동네
내판(內板) 앞의 경부선 철길 밑
통로로 나가기가 일쑤였다. 통로를
지나면 야산을 왼쪽으로 끼고
오른쪽으로 넓은 논밭이 나타난다.
그곳 사람들이 동진들 또는
외판(外板)이라 부르는 곳이다. 논둑을
따라 멀리 걷다가 뒤돌아보면 고향집
동네가 한눈에 바라보이는데, 그게
바로 그림에 나타난 정경의 현장이라
생각된다.(p.37)

그 시절의 대표작이 바로 〈자화상〉(1951, 도판 15)이다. 〈자화상〉은 미술책자 등에서 더러 〈보리밭〉이라 이름붙여진 그림이다. 땅이 노랗게 칠해져 있어 그게 보리가 익는 풍경이라 여겨 붙인 이름인 성싶다. 그런데 당시의 상황을 제대로 따진다면 잘못 붙여진 제목임을 알 수 있다. 화가가 부산 피난생활을 피해 고향에 온 것은 보리걷이가 이미 지난 1951년 초가을 즈음이니 그림의 배경은 보리가 익는 풍경이 아니라 벼가 익는 풍경이다. 화가 행장(行狀)을 따져 보아 작품의 제작시기가 1951년 구월이나 시월로 추정되기 때문이다.

그림이 제작된 시공(時空)을 따져 제대로 이름을 붙인다면 〈나락밭〉이 되어야 한다. 우리 속담에 기회 포착에 민첩한 사람을 일컬어 '나락밭에 제비'라 하는데, 그림 속의 나락밭 위로 날아다니는 새는 제비처럼 보인다. 전쟁통에 살아남기 위해 제비처럼 잽싸게 움직여야 할 시국인데도 영국신사풍의 작가는 오불관언(吾不關焉) 제 고집대로 표연히 제 갈 길을 걷고 있다. 전쟁의 흔적은 도무지 찾을 길 없는 전원 목가풍이다.

제목 말이 났으니 말인데 장욱진은 부처님 일대기를 그린 〈팔상도(八相圖)〉(1976, 도판 44 참조)나 아내의 법명 진진묘(眞眞妙)를 적어 넣은 아내의 초상화 같은 아주 드문 경우를 빼고는 작품에 이름을 붙이지 않았다. 이를테면 1961년의 「2·9 동인전」에 화가는 두 점을 출품하는데, 작품 제목을 'ㅁ' 'ㅇ'으로 표시한 것은 '무제(無題)'라 제목 붙이기 어색해서 궁여지책으로 그러지 않았나 생각된다. 따라서 그의 작품에 붙은 〈수하(樹下)〉(1954, 도판 16) 같은 그림 제목은 화면구성을 보고 주위 사람이 붙인 것이 대부분이다.

이건 많은 화가들의 관행이기도 하다. 이를테면 피카소도 작품에 직접 제목을 붙인 바가 거의 없다. 전시를 주관하는

16. 〈수하(樹下)〉 1954.
캔버스에 유채. 33×24.7cm.
개인 소장.
제1회 「백우회전」에 출품,
독지가인 이범래씨상을 받았다.
(p.38)

17. 〈소녀〉 1939.
캔버스에 유채.
30×14.5cm. 개인 소장.
뒷면에는 육이오 중에 그렸던
〈나룻배〉가 있다. 그의 출세작인
〈공기놀이〉(1938)에 이어 〈소녀〉가
현존하는 화가의 유화 가운데
세번째로 오래 된 그림이다. 가장
오래 된 것은 1937년의 풍경화인데
인왕산으로 추정되는 산이 멀리
보인다는 점에서 서울 풍경이
분명하지만, 서양의 어느 풍경이라고
말해도 틀린 말은 아닐 것이다. 이런
점에서 장욱진 화풍은 1938년부터
시작되었다고 보아도 좋을 것이다.
그림의 모델은 화가의 선영(先塋)을
지키는 산지기의 딸이었다 한다.

사람이나 작품목록 정리자들이 그림의 내용이나 성격에 맞추어 이름을 갖다 붙인 것이다. 그래서 그의 작품도 전시 주관자나 화집 정리자에 따라 같은 작품이 하나 이상으로 달리 이름붙여진 경우가 허다하다.

이 점은 동양화 전통하고도 다르다. 동양화는 원래 시서화(詩書畵) 일체의 발상법에서 출발하고, 그래서 작품에 제목을 적는 것이 보편화되어 있다. 〈삼공불환(三公不換)〉이라 이름붙여져 있는 단원의 대작이 그렇다. 어떤 높은 직분과도 바꿀 수 없는 화가가 된 처지의 자부심을 그림과 글을 통해 직접 화법으로 적고 있다.

이 시기에 〈자화상〉을 닮은 자전적 그림도 그려진다. 양관(洋館) 벽돌집을 배경으로 화가임이 분명한 신사가 집을 나서고 있는 모습인데, 〈자화상〉과 화의(畵意)가 흡사하다. 담뱃갑 크기의 화포(畵布)에 그린 〈양관〉(1951)이 그것인데, 난리통을 전전하면서도 항상 주머니 안에 넣어 다니던 것이다. 많은 집이 부서진 전쟁판에 내 몸 하나 누일 자리 찾기가 어려운 극한 상황에서 여느 집도 아닌 호사스런 양관을 그렸다는 것은 역설 중의 역설이다.

하지만 모두가 파괴되었을 때 꿈꾸는 양관처럼 절실한 소망도 없고, 폐허 속에서 꿈꾸는 낙원만큼 아름다운 낙원도 없다. 인간을 온통 파멸시키는 최악의 상황을 부정하고 싶은 화가의 간절한 희구가 반증적(反證的)으로 그림을 통해 호소력 있게 전달된다.[25] 모두가 넋을 잃고 있는 파국의 상황에서 이처럼 꿈을 그리는 것은 화가의 특권이자 소명일 것이다.

전란 중에 가슴에 품고 다닌 그림이 또 있다. 〈소녀〉(1939, 도판 17)가 그것인데,[26] 화가는 이 그림을 무척 아꼈다. 그리고 고향 연기에서 집중적으로 작업할 때 그 〈소녀〉 뒤에다 〈나

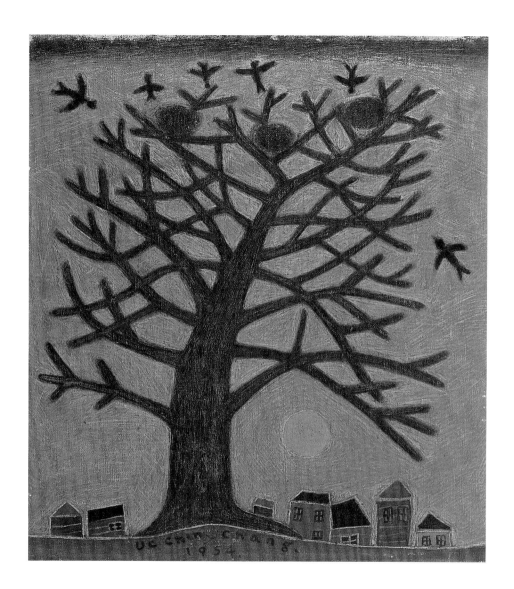

20. 〈모기장〉 1956. 캔버스에 유채.
21.6×27.5cm. 개인 소장.
"나물 먹고 팔베개 베고 누웠으니
대장부 살림이 이만하면 족하다"는
도가풍의 그림. 모기장 가장자리에
칼로 긁어서 조형한 나무등잔,
밥그릇, 작은 솥이 주인공의 전
재산이다. 1950년대 중반의 어려운
생활형편도 자족한다는 화가의 독백
같은 그림이다.

롯배〉(1951)를 그렸다.

연기군 동면 고향마을에서 인근 도읍인 조치원으로 가자면 미호천을 건너는 나루가 있는데 그 풍경을 그린 것이다. 오랜만의 고향생활이 단조로울 때는 이 나루를 건너 조치원을 거쳐 서울까지 몰래 다녀오기도 했다. 그림은 그때의 분위기를 그린 것이다. 역시 피난시절의 각박함은 찾을 길 없이 마냥 평온한 분위기가 가득한, 그래서 오히려 보는 사람으로 하여금 잔잔한 슬픔을 느끼게 한다.

이 그림은, 아니 그림들은 곡절이 많다. 사연은 화가의 아내가 친구에게 이 그림을 선물로 전해 주는 과정에서 생겨난

다. 아내가 피난 중에 뒷병으로 받아 소분(小分)해서 파는 참기름 장사를 할 때 도움을 많이 준 경기고녀 동창이 있었다. 환도하고 그때의 고마움을 생각해서 남편의 그림이라도 하나 줘야겠다고 뒤져 보니 그 〈소녀〉가 가장 그럴싸하게 보였다. 화가가 그려 놓은 그림들은 검은색이 진하게 깔린 게 대부분이라 밝은 색조의 그림 하나를 고른다고 고른 것이다.

그런데 친구는 예사 그림이 아니라면서 아주 고마워했다. 그때 비로소 친구로부터 〈소녀〉 뒤에 또 하나의 그림 〈나룻배〉가 있음을 전해듣는다.

한 캔버스 앞뒤에 두 그림이 그려진 데에서 두 가지 상황을 짐작할 수 있다. 하나는 절대가난에 몰린 화가들이 화구(畵具)를 살 수 없어 궁여지책으로 그렇게 그리는 경우이다. 아내도 없이 홀로 전쟁통을 넘나들던 이중섭도 그렇게 그림(〈비둘기〉와 〈물속에서 물고기와 노는 아이들〉)을 그렸다. 또 하나는, 피카소가 육십 호 정도의 화폭 앞뒤에다 그린 〈큰 모자를 쓴 소녀〉와 〈쪽찐 머리의 여인〉에서 짐작되듯이, 화가 자신의 공부를 위해서도 그런 방식으로 그린다는 사실이다. 두 그림은 모두 1901년에 그려진 것인데, 피카소가 아직 경제적 여유를 누리지 못한 시절이긴 하지만 각기 다른 화풍[27]을 실험하고 있다는 점에서 그렇게 생각되는 것이다.

4.

아내가 고향으로 합류해 삼녀(三女)를 순산하고 얼마 후 다시 먼저 부산으로 갔다. 화가도 뒤따라 부산으로 갔다. 피난의 회오리 속에서도 가족들이 함께 있어야 한다는 집안 어른의 권고에 따라 부산 송도에 있던 큰 처남의 관사에다 식구들을 다시 모았다.

화가의 폭주는 계속된다. 그 전까지는 술을 마셔도 그처럼 마시지 않았는데, 육이오를 겪으면서부터 화가의 상징처럼 되고 만 지독한 폭주가 시작된 것이라 한다.

그렇게 부산피난살이가 계속되다 1953년 여름, 휴전이 되자마자 화가는 댓바람에 서울로 달려온다. 피난을 다녀오니 내수동 집은 부서졌고, 따로 모아 두었던 유화와 스케치북은 이웃집의 불쏘시개로 없어지고 난 뒤였다. 화가는 유화 그림에서 나무틀을 떼고 화포만 골라내어 차곡차곡 접어 두었지만 모두 없어지고 만 것이다.

이미 서울로 귀환한 형님집에서 잠시 기숙하다가 유영국의 호의로 그의 서울 신당동 집

UC CHIN. 55

21. 장욱진은 환도 뒤
잡지에 삽화를 그려
용돈을 벌곤 했다.

을 빌릴 수 있어 거기로 가족을 불러 모았다. 화가는 『새가정』
같은 잡지에 삽화를 열심히 그려 푼돈을 마련하면서 하루살
이를 계속했다.

　유영국의 신당동 집에서 육 개월을 살았다. 그 집을 나와
명륜동으로 이사하는데 그 부근에서 전셋방 전전하기가 이십
여 차례였다. 마침내 가겟방을 구해서 아내가 조그마한 책방
을 하나 꾸렸고, 잇대어 콩나물 신세일망정 가족의 보금자리
도 마련했다. 책방은 우여곡절을 겪다 지금의 혜화동 로터리
로 나앉게 되면서 본격화하였고, 1954년에 화가도 서울대학교
미술대학 대우교수로 발령나면서 어두운 궁벽의 긴 터널을 빠
져 나온다.

　화가는 한동안 생활의 안정을 찾았다. 사 년 가까이 술을
입에 대지 않고 창작과 교육에 열심이었다. 1954년에야 겨우
마련한 명륜동 초가집 그 골방에서도 열심히 그림을 그렸다.
손바닥만한 크기의 〈가족〉(연도 및 소재 미상) 같은 정감 넘
치는 그림이 그려졌던 것이다.

　〈가족〉은 일화가 많은 그림이다. 이 그림은 화가의 가족

들은 물론이고 그를 따르던 제자들이 아주 좋아했다. 그림의 틀은 육이오 때 월북한 조각가 박승구의 솜씨다. 화가의 집에서 이 그림을 본 서울미대시절의 제자 이남규(李南奎, 1931-1993)가 탐이 나서 화가가 화장실에 간 사이에 벽에 걸려 있던 그 그림을 윗도리 안주머니에 슬쩍 집어넣고 시침을 떼고 앉았는데 조금 있다 그걸 눈치 챈 화가가 이남규의 안주머니에 갑자기 손을 집어넣어 그림을 끄집어내더란 것이다. "아직 정도 안 떨어졌는데 가져가다니" 하면서.[28]

〈가족〉은 1964년 반도화랑에서 열렸던 제1회 개인전에 출품되는데, 반도호텔에 묵고 있던 일본인 사업가가 연 사흘을 찾아와 간청한 끝에 사 갔다. 당시는 그림에 대한 구매가 거의 없던 시절인데다 원체 과작(寡作)의 화가라 그림을 판다는 생각은 언감생심이어서, 무척 당황스러웠던 모양이다.

한편 전례없이 돈을 주고 사 가고 싶어할 정도로 그림에 대해 애착을 보이는 애호가를 만난 것은 화가에게 무척 기쁜 일이었다. 전시회가 끝날 즈음에 찾아온 최종태(崔鍾泰, 1932-)에게 "한 사람 걸려 들었다"면서 한 잔 먹자고 그를 끌고 나가더란 것이다. 얼마는 술을 마셨고, 나머지로 막내딸에게 바이올린을 한 대 사 주었다.

5.

그러나 1950년대 후반에 들어서 화가는 자신이 창작전념형이지 교육체질이 아닌 데서 갈등을 느낀다. 그 때문인지 차츰 술을 더 자주 하기 시작한다. 사일구가 나던 1960년에 서울미대 교수직을 마침내 사직했다.

미대 교수직 사직을 계기로 후반생을 일관하는 '장욱진 스타일'이 확연히 드러난다. 무엇보다 전업작가생활을 시작한 것이고, 작가생활도 서울을 벗어난 시골환경에서 영위하게 되었으며, 그리고 술과 그림을 오가는 생활방식이 구조화되고 만 것이다.

전업작가는 모든 시간을 그림 그리기에 전념하는 생활방식이다. 그가 그림에 전념할 수 있게 된 것은 오랜 소망의 실현이었지만, 호구지책을 아내에게 맡겨 버리는 무책임이기도 했다. 이처럼 화가는 '뜬구름' 같은 사람이었다. 호구지책은 차치하고 장욱진은 돈을 몰랐다. 그는 세상을 떠날 때까지 수표가 무엇인지 몰랐다. 돈을 모르고 살 수 있는 사람처럼 자유로운 사람이 없겠지만 그만큼 가족들의 희생이 뒤따랐다. 그때는 그림에 대한 사회적 수

요도 거의 없었고 그림 제작도 지극히 적은 형편에서 아내가 경영하는 혜화동 모퉁이의 서점이 호구지책의 전부였다.

이건 비단 격동과 가난의 시대를 살았던 장욱진만이 아니라, 안정된 여유사회에서도 사회적 성가(聲價)를 받자면 꽤 오랜 연륜이 소요되는 순수예술분야 창작가들이 일반적으로 겪을 수밖에 없는 처지이기도 하다. 예술가에 대한 후원제도가 잘 발달된 앞선 나라에서도 대성하기 전의 창작예술가들의 경제형편은 절대가난을 면치 못하기 일쑤라, 이를 일컬어 무슨 난치병처럼 '보몰(Baumol)씨병'이라 부른다. 예술지망생의 경제적 어려움을 깊이 연구한 미국 경제학자 보몰(William Baumol) 교수를 따서 붙여진 이름이다.[29]

월급쟁이 같은 보통사람들은 생계를 위해 일한다. 하지만 순수예술가는 생계가 아닌, 타고난 자기표현욕구를 위해, 또는 보람의 실현을 위해 작업을 한다. 후자의 경우, 큰 명성을 얻기 전에는 벌이가 보장되기 어렵다. 그러다가 한길을 걸어 바위틈에서도 물기가 고일 정도로 정진해서 사회적 인정과 호응을 받는 날에는 '필요보다도 훨씬 더 많은 돈'을 쥐게 된다.[30]

보통사람과, 성공한 창작예술가의 평생소득곡선을 그려 보면 보통사람이 이십대에 취직해서 안정된 월급쟁이 생활을 영위한다면 오십대까지는 계속 올라가다가 정년퇴직에 가까워질 즈음 소득수준은 차츰 하강해서 연금수준으로 내려간다. 반면, 순수예술가는 최소소용에 훨씬 못 미치는 밑바닥 벌이가 사오십대까지 계속 이어지다가, 극히 일부 예술가들이지만, 사회적 인정을 받는 날엔 소득은 수직상승한다. 이 경우도 행운의 여신이 미소 짓는 그 나이까지 배고픔을 어떻게 이겨내는가가 문제인 것이다. 부자나 정부(政府) 같은 후원자를 만나는 것이 고전적인 방식이지만 예술가 가운데는 후원자의 그늘도 부담스러워하는 경우가 많다. 결국 최상의 방식은 돈을 모르는 창작일념의 예술가를 뒷바라지하는 헌신적인 가정이겠는데, 이 점에서 장욱진은 행운아였다.

6.

술과 그림을 오가는 생활방식도 정형으로 굳어지고 만다. 화가의 주벽은 그의 작업세계처럼 생사의 기로까지 갈 정도로 치열했다. 술을 마시기 시작하면 보름도 가고 스무 날도 가는 것이 보통이었다. 그렇게 마신 술은 끝장이 날 때까지 가지 않고는 그치는 법이 없었

22. 〈달과 새〉 1960. 캔버스에 유채. 41×30cm. 개인 소장.
장욱진 그림이 보는 사람들에게 무엇보다 안정감을 안겨 주는 것은 모티프의
삼각 포치(布置)에서도 연유한다는 것이 미술평론가 정영목(鄭榮沐)의 지적이다.
이 그림에서도 달과 산의 저변 두 꼭지점이 삼각으로 연결되는 구도이다.

23. 〈야조도(夜鳥圖)〉 1961. 캔버스에 유채. 41×32cm. 김원용 구장.

「2·9 동인전」을 보러 온 김원용 교수가 월급봉투 채로 내놓고 사갔던 그림이다. 김원용은 이 그림에 대해 이렇게 말한다.

"화면의 주조는 표현할 수 없이 맑고 깊은 독특한 푸른색이고 이것이 새의 흑색과 잘 조화해서 사람을 고요한 환상의 세계로 끌어당기고 있었다. 새가 검은 뼈대만으로 표현된 것은 육신으로서의 실재가 아니라, 영적이고 관념적인 법신(法身)으로서의 새를 표시하려는 것 같고, 그 법신으로서의 새가 어두운 밤하늘의 그늘을 홀로 나는 모습이, 방향을 잃은 생명체의 절망적인 인상이고 그것이 곧 부세(浮世)에서의 인간상을 풍자하고 있는 것 같았다. 그러면서도 화면은 청순하고 천진하고 만유(萬有)를 내다보는 견성(見性)의 경지가 뚜렷하였다."(김원용, 「나의 애장품」『여성동아』 1975년 10월호 부록, 174-175쪽)

다. 그렇게 오랜 날수 동안 마신 술은 "머리에 비듬이 생기고, 항문이 열릴 때까지 가야 그친다"는 게 화가 아내의 단정적 결론이다.

술에 탐닉하는 화가라면 알코올 중독자가 아니겠는가 하는 상식적 의문을 가질 만하다. 알코올 중독을 의학적으로 어떻게 정의하는지 몰라도 내가 아는 한 그는 결코 알코올 중독자가 아니다. 중독자라면 알코올기에서 한시도 벗어나는 법이 없이 술에 절어 있는 사람이라고 나는 알고 있다. 그렇다면 화가는 그림을 그리는 동안에는 절대로 술을 마시는 법이 없었으니 중독자라 할 수 없다. 몇 년 동안 안 마신 적이 있다 했고, 작업에 매달리는 몇 달 동안은 완전히 금주하는 방식이었다.

왜 그렇게 마시게 됐을까. 우선 술을 받는 체질에다 타고난 건강 덕분이다. 그리고 그의 성품하고도 관련이 있다. 화가는 자신의 마음 내면으로 파고드는, 내성적(introspective)이기보다 내몰적(introverted)인 성정(性情)이다. 평소 말수가 거의 없고 다소 어눌한 채 생각에 깊이 잠기는 사람이다.

내몰적인 생활방식 속에서 작업이 이루어지지만 어쩌다 사람을 만나야 하는 일상생활도 기다리고 있다. 이때 내몰적인 성정에서 잠시 벗어나야 하겠다는 심리기제에 불을 붙이는 것이 술이 아닐는지. 장욱진의 경우, 내몰적인 스타일을 잠시 유예한 채 다른 사람과의 사회성을 얻는 술이기도 했다.

장욱진은 학생들과 자주 술을 마셨다. 자신의 술은 '말하면서 마시는 술'이라 했다. 술을 마셔야만 내몰적인 성벽의 한계를 극복하고 말할 여유를 찾았다는 뜻이 아니겠는가. 이와 관련된 장욱진의 품성 하나는 서로 왕래하는 비슷한 연배의 친구가 없다는 점이다. 일본 유학시절의 일본인 동기생도 장욱진 하면 "친구를 만들지 않는 사람"이라고 단정적으로 말한다.

왕래가 있는 교유(交遊)로는 서울미대시절에 그에게 배움을 얻었던 제자들이 전부였다. 제자들은 화가를 술자리에서는 허물없이 대할 수 있었기 때문에 술좌석 마련을 즐겼고, 호주가인 화가가 그 자리를 마다할 리 없었다.

"…많은 시간을 거리의 술집에서, 댁에서, 가끔은 나의 지저분한 하숙방에서 지내곤 했다. 어느 날 아직 동이 트기도 전에 문을 두드리는 사람이 있었다. 장선생님이었다. 빨리 옷

24. 국전에서 수상한 서울미대
재학생들과 함께, 1959. 10.
앞줄에 앉은 이들은 서울미대 교수들
로, 왼쪽으로부터 노수현, 김종영,
장우성, 장발, 이순석, 장욱진이다.
화가는 동료 교수 가운데
노수현(盧壽鉉, 1899-1978)과
가장 가깝게 지내면서 술자리를
함께 하곤 했다.

을 입고 나오라는 재촉이었다. 세수도 못 하고 큰일이나 난 것
처럼 따라 나섰다. 장선생님은 그때까지도 어떤 집이 새벽에
문을 여는지 잘 알고 계셨다. 한 잔을 마시고 외상값을 갚고 다
음 집에서 또 다음 집으로 돌다가 한밤중에 들어오는 때도 있
었다. 그런 생활이 나는 싫지 않을 뿐 아니라 학교에서 그림 그
리는 것보다 더 많은 것을 느끼고 배운다고 생각했고, 사실 많
은 것을 배웠다."³¹

또 하나는 세속의 가치와 체면을 잊기 위한 자기정화적 효
능이다. 화가의 술은 생활의 흥을 돋우는 술이 아니다. 인사
불성이 될 때까지 마심으로써 온 세상에서 오로지 혼자라는,
아니면 세상의 모든 것으로부터 자유를 누리는 순간을 체험
한다. 그런 순간이야말로 그림을 그릴 수 있는 가장 순수한
상태를 예비한다고 여기지 않았을까, 짐작해 본다.
그리고 그림에 대한 한평생의 죄의식을 극복하는 시간이기
도 했다. 화가가 그림을 시작했을 때는 세상이 그림 그리기를

천형으로 알았고, 화가가 나면 그 집안은 망한다고 여기던 시절이다. 스스로 좋아서 붙잡은 그림 그리기가 처음에는 가족으로부터, 나중에는 세상으로부터 인정을 얻지 못한 상황이 인격 형성기에 오래 지속하는 사이에 알게 모르게 화가의 마음 밑바닥에는 그림에 대한 죄의식이 켜켜이 쌓일 수밖에 없었다.

화가는 불쑥 "나는 평생에 그림 그린 죄밖에 없다"고 자주 말했다. 그림 그리기가 "일상생활과 모순된다"고도 했다. 그림은 생활을 꾸려 가야 하는 벌이와는 인연이 없다는 뜻이었다. 그처럼 벌이와 무관한 그림을 한평생 숙명처럼 붙들고 있었으니 죄의식은 피할 수 없었을 것이다.[32]

덕소시절

1.

서울 미대 교수직을 그만둔 1960년에 화가는 명륜동의 초가집을 헐고 직접 설계해서 이층 양옥을 올린다. 이 양옥은 1950년대의 그의 그림들〔〈양관〉(1951), 〈자동차 있는 풍경〉(1953)〕에 등장하는 양관을 닮았다. 생각해 보면 그림에 나타난 양관은 그가 뒷날 지을 양옥의 설계도였던 셈이다.

명륜동 양옥은 불과 스무 평의 대지 위에 지어진 이층집이다. 집 가운데의 현관이 곧 대문이고 그걸 열고 들어가면 좌우에 방이 나오고, 계단을 통해 이층으로 이어진다. 역시 좌우에 방이 나온다.

이 집의 특색은 외관에 있다. 외부에서 바라보면 방에 붙은 격자(格子) 모양의 창 두 개가 서로 대칭을 이루는 바로크풍이다. 현관문 위 이층 바깥으로 쇠로 만든 화분대가 걸려 있고 거기에 꽃 화분을 놓아, 지나가는 사람들의 눈길을 정겹게 했다.

장욱진의 그림에는 무수한 집이 등장한다. 그가 살았던 집과 그가 살고 싶은 집들이 그림에 등장한다. 그림에서 양옥도 세우고, 한옥도 짓고, 정자도 꾸미고, 또 절도 봉안했다. 그의

25. 덕소시절, 1974.

1917 ...
1920 노량
192... ...
1926 ...小品을展...
19.. ...
1933 ...에서 6人의 作品展
1936 ...展...展에...
193. 東亞日報社主催 公募展에서
二等 佳作
1938 ...學生展 公募展에서
方法社賞... 賞...
賞金 ...의 100円
193. 同卒業
1934 2등 12
193. 決心 '...
1941 ...
1945 ...
1945 ...美術... 就任
1947 同博物... 就任
1947 ...宮에서 個人展
1954 서울大... 就任
1954 ...美... 主催展...
1955 ...
1958 ...友會展
韓... (상후당시... 에서 ...
東方에 回展 ...
韓... 덕허하우스
갸루리
뉴-욕
口展賣盡 (...8.18.回)
1958 美大 就任
1960 2.9 ...展
1969 個人展 (...)
1970 앙가주망展
...

출세작이라 할 수 있는 〈공기놀이〉(도판 6 참조)는 내수동의 한옥을 꼭 닮았다는 것이 화가 아내의 증언인데, 어찌 보면 충남 연기군 동면에 안채만 여전히 지금도 남아 있는 화가의 생가 한옥을 닮은 듯도 싶다.(도판 97 참조)

이처럼 장욱진의 그림 전개는 집과 밀접한 관련이 있다. 피카소의 그림세계에서 그의 연인들이 차지하는 비중을 연상시킨다. 1996년 뉴욕 현대미술관에서 개최된「피카소와 그의 초상화법 특별전」에서 확인되듯이, 변전무쌍했던 피카소의 화풍은 그가 깊이 사귀었던 무수한 여성들과 맺는 인연에 따라 명멸한다.[33] 한 연인의 초상화를 더 이상 그리지 않게 되면 그 여인과 인연이 끝났음을 뜻하고, 곧이어 새 연인을 만난 정념이 활력소가 되어 새로운 화풍을 전개했다. 이 점은 피카소도 인정했다.[34]

장욱진의 경우, 집이 큰 무게를 가진 이유는 여럿이다. 집은 화가에게 잠자리에 그치지 않고 일자리요 작업장이기 때문이다. 전업화가여서 집이 아틀리에로서 기능했기 때문이다. 잠시 미대 교수로 지낼 때도 그림작업은 집안에서만 가능했다.

그는 집을 삶의 본질적인 틀[35]로, 그리

27. 〈덕소 풍경〉 1963.
캔버스에 유채. 37×45cm.
개인 소장.

고 그가 사랑했던 가족관계의 공간적 표상으로 보았다. 그가
매달렸던 그림의 중요 주제는 '가족도'(도판 46 참조)였다. 이
연장으로 자신을 일컫는 말에 화백이나 교수보다 '집 가(家)'
자가 좋다면서 '화가'란 말을 가장 듣기 좋아했다.

　일생 동안 장욱진은 실제로 여러 채의 집을 지었고 또 꾸몄
다. 그때마다 그림을 그릴 수 있는 아틀리에 마련에 부심한다.
아틀리에가 있던 서울 바깥의 집은 모두 자연이 넉넉한 시골에
자리했다. 때문에 그의 집은 그가 새로 만나는 고장, 풍경 또는
자연환경을 함축한다. '그 사람에 그 그림(其人其畵)'이란 말이

26. 장욱진의 자필이력서,
1970년대초.(p.54)

정당하듯이, '그 환경에 그 그림'이 되는 것도 정당하다.[36]

그렇다면 본격적으로 전업화가로 일하기 시작하고 또한 화실 위주의 집을 장만하는 것이 1960년대초 이후라는 점에서 장욱진의 화업(畵業)을 덕소시절, 명륜동시절, 수안보시절, 마북리시절로 구분하는 것은 의미가 있다고 생각한다.

2.

명륜동 양옥을 새로 장만한 감격은 대단했다. "친구들이 내 그림과 같다고 한다"고 적은 간접화법의 글은 남들로부터도 그 기분을 공감받고 있음을 강조하는 말이지 싶다.

그러나 방도 늘고 화실도 생겼지만 손때가 묻지 않은 것에 대해 서먹함을 느낀 것 또한 그의 체질이었다. 그 글은 계속된다.

"새 화실에 앉아 본다. 마치 새 캔버스를 대할 때와 같이 서먹거린다. 주변이 푹 익어들지 않는다. 좀 때가 묻고 해서 어느 분위기가 되어 주었으면 싶다."

새 집이 서먹서먹하게 느껴진다는 말처럼 화가는 안정을 얻지 못한 채 대학을 그만두면서, 한동안 끊었던 술로 다시 세월을 보내고 있었다. 이걸 보다 못한 아내는 화가가 자신만을 바라보기 적합한 환경을 찾아 나선다.

마침내 덕소의 땅을 찾아낸다. 여기서 1963년부터 화가 혼자 기거하면서 이른바 '덕소시절'이 시작된다. 그의 유일한 수상집 『강가의 아틀리에』는 바로 덕소화실을 일컫는다. 그 즈음의 덕소는 서울에서 한참 떨어진 궁벽하고 외딴 시골이었다.

덕소화실의 정확한 주소는 경기도 양주군 미금면 삼패리(지

28. 『강가의 아틀리에』(초간본) 표지. 1976년에 초판, 1987년에 개정판이 나왔고, 2017년 탄생 백 주년을 맞아 개정증보판이 나왔다. 화가의 심플한 생각이 잘 나타나 있어 계속 독자들이 찾는 책이다. 이 책의 내용 일부는 『황금방주: 장욱진의 그림과 사상 (Golden Ark: Paintings and Thoughts of Ucchin Chang)』(New York: Limited Edition Club,1992)에 영문으로 옮겨져 있다.

금의 경기도 남양주시 삼패동) 395-1번지이다. 땅은 모두 삼
천 평가량. 청량리에서 양수리 쪽을 향해 국도를 따라가면 중
앙선 철도와 나란히 붙는 지점쯤에 삼패리가 나온다. 그 즈음
에서 한강 쪽으로 꺾어들면 포플러 나무가 높게 늘어선 오솔
길 끝에 화가의 화실이 있었다. 화실 주변에는 집이라곤 국도
에서 화실로 접어드는 사이길 들머리에 화가가 면장이라 부
르는 사람의 집이 있을 뿐이었다. '면장'은 전직 면장이어서가
아니라 얼굴이 좀 길다 해서 화가가 장난기있게 붙여 준 별
명이다. 평소 말수가 거의 없는 화가지만 약주를 한 잔 하면
유머감각이 넘쳐났고, 찾아온 미대시절의 제자들과 격의없이
노소동락(老少同樂)했다.

29. 덕소화실 마당의 화가 내외.
1970년대 초반.
아내가 들고 있는 커피 주전자가
말해 주듯이, 화가는 커피를
사랑했다. 좋은 원두 커피를
정성스럽게 갈아서 알코올로 열을
가하는 사이폰 방식의 유리 탕기로
끓여 마시곤 했다.

　화가의 화실은 낭떠러지 같은 한강가 언덕에 바로 접해 있
었다. 언덕 위에서 바라보면 한강의 수면은 넓게 전개되고 멀
리 높은 산들이 중첩된다. 영락없이 동양화의 산수화 구도 같
은 아름다운 자연이었다.

　그러나 보통사람들의 눈에는 유배지와 다를 바 없었다. 마
치 단종(端宗) 임금 유배지인 남한강 상류의 영월땅 청령포처
럼 보인다. 세상과 인연을 완전히 차단한 외딴 암자 같기도
하다. 중으로 태어난 사람이 아니면 감히 생심(生心)도 할 수
없는, 그처럼 외진 곳이다.

　덕소화실은 슬라브 지붕을 올린 열 평 남짓한 크기의 시멘
트 집이다. 혼자 일할 집이기에 활동의 편의를 위해 온돌 없
이 의자식으로 했고, 탁자 등 실내가구도 화가가 직접 디자인
했다. 한참 뒤 화실 옆에다 한 칸짜리 한옥―〈앞뜰〉(1969)은
이 한옥을 거의 사실적으로 그리고 있다―을 덧붙이는데, 주
말에 다녀가는 아내를 위한 것이었다.

　장소는 사람으로 말미암아 승지(勝地)도 되고 명소(名所)도

된다 했다. 이 말처럼 그림 한 길에 매진하겠다는 집념의 화가가 자리잡고 있고, 게다가 그때만 해도 덕소는 도시의 때를 전혀 느낄 수 없는 더없이 호젓한 환경이라, 잠시 다녀가는 사람들에겐 진한 감동을 남겼다.[37] 여기서 결혼식을 올린 제자도 있었다.

30. 덕소화실 풍경.
그림에 세 사람이 앉거나 서 있다.
사람들이 대화하기에는 세 사람이
제일 무난하다고 말하곤 했던 그의
취향이 잘 나타나 있다. 둘이
이야기를 하다 보면 이야기가 곧잘
끊어질 수 있지만 한 사람이 보태지면
그런 간극이 없기 때문이라 했다.
세 사람 이상이면 번잡스러워진다는
뜻이기도 했다.

이 외딴 곳으로 화가를 따르던 제자들이 심심찮게 찾아 들었다. 서울에서 술을 마시다가 선생이 생각난다면서 택시를 대절해서 그곳까지 달려와 거기서 며칠씩 화가와 함께 지내기도 했고, 그 사이에 김봉태(金鳳台, 1937-), 김종학(金宗學, 1937-), 윤명로(尹明老, 1936-), 한용진(韓鏞進, 1934-2019) 등이 화실벽에다 벽화를 그려 놓기도 했다.

31. 〈식탁〉 1963. 회벽에 유채.
53×170cm. 유족 소장.
양식 식단 맨 왼쪽 상단엔 귤이
도자기 그릇에 담겨 있다. 석류와
더불어 귤을 귀한 건과(健果)로 여겨
즐겨 사랑방을 장식하던 우리 전통
선비문화의 일단이 비치고 있다.

3.

그곳의 생활여건은 말이 아니었다. 무엇보다 전기가 들어오지 않았다. 지난날 규율이 엄격한 동네에서는 불측한 짓을 한 사람에게 수화불통(水火不通), 곧 "물과 불을 끊는다"고 했는데, 화가는 물과 불이 들어오지 않음에 대해 전혀 개의치 않았다. 전기가 들어온 것은 1970년대초였다.

가족들의 걱정은 태산 같았다. 혼자 끓여 먹겠다던 화가가 술로 밥을 대신하는 시간이 많았기 때문이다. 아내는 주말에만 다녀가니 그 사이는 자녀들이 짬나는 대로 왕래하면서 화가를 건사했다. 아들은 화실의 양변기에 물을 공급하고자 자전거로 오십오 리 길을 오가기도 했고, 둘째딸은 한동안 아버지 옆에 기거하면서 서울로 통학했다. 화실에 들른 자녀들이 서울로 돌아갈 때는 청량리행 기차를 곧잘 이용했다. 화가는

33. 〈동물가족〉 1964. 회벽에 유채. 192×115cm. 유족 소장.
농가에서 가족처럼 지내는 가축들을 화가는 유화로도 즐겨 그렸다.(도판 49 참조) 가축 가운데 개가 화가의 심성을 가장 잘 말해 주는 짐승인데, 도가풍 그림에는 어김없이 등장한다. 그림 속의 개는 시골 마당을 마구 뛰어 다니는 놈이 아니라 '여덟 팔(八)'자 걸음을 배운 자못 명상적인 견공(犬公)으로 그려진다. "개는 불성(佛性)이 없다"고 했던 중국 조주(趙州) 선사의 말은 "불성이 있음"을 반어법적으로 말해 준 것이라 하는데, 아무튼 장욱진이 가축조차도 영적 존재로 바라보았음을 말해 주는 물증이다.(p.61)

기차가 떠나는 것을 동네 입구에 서서 멀거니 바라보곤 했고, 차 안에서 아버지를 바라보는 자녀들의 눈에는 눈물이 아른 거렸다. 지금 다시 그때를 생각해도 또 눈물이 난다고 큰딸은 말한다.[38]

화가는 여기서 유유자적하지만 한편으로 독절한 생활환경 속에서 아쉽고 그리운 것을 숨길 수 없었다. 화실 내벽에다 그린 석 점 벽화는 그의 심상을 말해 주는 일기 같은 그림들 이다.

〈동물가족〉(1964, 도판 33)은 서울에 두고 온 가족에 대한 연민을 그리고 있지 싶다. 소와 돼지와 함께 병아리를 거느린 암탉 일가가 그려져 있다. 이 그림의 상단에 인근에서 주운, 소의 실물 멍에가 소품으로 붙어 있음이 특이하다.

포크, 숟가락, 생선 등으로 화가의 식욕을 상징한 〈식탁〉 (1963, 도판 31)은 덕소의 일상을 잘 말해 준다. 궁벽한 시골 땅에서 자청한 독신생활인 만큼 스스로 식사를 해결하는 고 역도 감수하겠다 했지만, 전통시대의 넉넉한 가정에서 자란

32. 〈여인 좌상〉 1963. 회벽에 유채. 97×130cm. 호암미술관.
평면에 그린, 현존하는 유일한 나부상이다.

이른바 양반 체질의 사람이 스스로 식사를 마련한다는 것은 거북하고 어색하기 짝이 없었다. 그래서 식사해결의 번거로움 대신에 화가의 장기인 그림으로 한끼 식사를 대신한 것이 바로 이 벽화이다.

그림 가운데 넙치의 뼈다귀는 자못 서구 취향이다. 넙치는 동서양 사람들이 두루 즐기는 고급요리다. 한국과 일본 사람은 회(膾)로 즐기고―우리는 광어 또는 도다리라 부르고 일본 사람은 히라메(平目)라 한다―구미 쪽에서는 쪄서 먹는다. 넙치를 영어로 솔(sole)이라 하는데, 영·미 사람은 도버 해역에서 잡히는 도버 솔(Dover sole)을 높이 친다.

피카소의 그림에 넙치를 먹고 난 뒤, 그 뼈를 도자기에 눌러 화석처럼 성형한 작품도 있고, 그 뼈를 그린 그림도 있다. 이처럼 넙치 뼈를 그린 경우에서 장욱진의 모던했던 생활취향의 일면을 엿볼 수 있다.

〈여인 좌상〉(1963, 도판 32)은 병영(兵營), 기숙사 같은 독신자 숙소에 즐겨 걸리는 미인의 '핀업(pin-up)' 사진을 연상시킨다. 르누아르(Auguste Renoir, 1841-1919)의 그림, 마욜(Aristide Maillol, 1869-1954)의 조각에서 보이는 풍만함이 과장된 표현주의적 그림으로, 세상에 알려진 화가의 그림 가운데 남아 있는 유일한 누드그림이기도 하다. 유학시절의 일본인 동기생 미사키의 회고에서도 화가가 그린 누드그림은 사실적이지 않고 만화 같은 그림이었다고 한다.

그리고 그곳 풍경도 그림이 되고 있었다. 꼭두새벽에 일어나는 화가의 덕소생활에서 만나는 미명(未明)의 풍경〔〈덕소 풍경〉(1963, 도판 27 참조)〕이 거의 직설어법으로 그려지고 있다. 제자 이만익(李滿益, 1938-2012)은 새벽체질의 화가 일상에서 그의 고독을 느꼈다던데, 이 그림 또한 고적감이 역력하다.

34. 〈아이〉 1962. 캔버스에 유채. 40×31.5cm. 장욱진 미술문화재단. 화가가 1960년대 중반에 일본 불교단체 국주회(國柱會)에 기증한 작품인데, 거기서 귀한 작품은 제 나라에 돌아가야 한다며 1997년, 장욱진 미술문화재단에 재기증한 것이다.(p.62)

4.

그러나 이 덕소시절은 과작의 화가가 더욱 과작으로 지내던 시절이기도 했다. 특히 1960년대는 "거의 그림을 그리지 않았다"고 말하는 조각가 최종태의 회고에 따르면, 그 즈음에 밀물처럼 몰려오는 모더니즘의 파고(波高) 위에서 자신의 화풍을 따져 보고 납득하고 확신하는 데 시간을 보냈기 때문에 그만큼 붓을 들지 않았다는 것이다.

모더니즘은 서구 쪽에서 제일차세계대전 이후에 널리 확산된 경향이다. 그 이전에는 한마디로 화가의 눈에 보이는 대상을 모사적으로 그리는 방식이 주류를 이루었지만, 이때부터는 화가가 주체적으로 파악해서 바라보는 시각이 강조되었다. 그래서 강도높은 표현성, 대상을 구조적으로 파악하는 명징성, 기법의 직설적 간명성이 특징인 모더니즘은 표현주의, 구조주의 같은 많은 유파를 만들기에 이른다.[39]

이 모더니즘이 한국에 상륙한 것은 전후복구기를 지나 사일구를 계기로 사회 전반에 자유주의적 기풍이 팽배해질 즈음이다. 장욱진도 여기에 영향을 받아 말레비치(Kazimir Malevitch, 1878-1935) 또는 로스코(Mark Rothko, 1903-1970) 풍의 그림(도판 35 참조)을 그려 보기도 했고, 〈여인 좌상〉(도판 32)에서처럼 만화기법을 닮은 표현주의를 시도하고 있다.

어떤 이유에서건 그림을 거의 그리지 않은 채 자기모색에 깊이 침잠해 있던 시기는 화가도 괴롭고 가족들도 걱정이었다. 어쩌다 그림이 그려지면 그걸 들고 의기양양하게 명륜동 집으로 돌아가곤 했다.

그러다가 1970년 정초에 명륜동 집에서 예불에 열중하는 아내를 보고 그 감명을 그림으로 옮기고 싶은 열정이 폭발한다. 그 길로 덕소로 되돌아가 식음을 전폐한 채 칠하고 긁어내기

35. 〈무제(無題)〉 1964.
캔버스에 유채. 53×45cm.
호암미술관.
1960년 즈음에 서구의 모더니즘이 우리 화단에 밀어닥쳤을 때 화가도 새 조류를 시도해 본 적이 있는데 이 그림은 그 흔적이다. 추상표현주의 작가 로스코를 연상시킨다.(p.65)

37. 〈불상〉 1972. 갱지에 매직 마커.
13.5×9cm. 개인 소장.
화가의 아내는 이 그림을 화가의
자화상이라 말한다. 한편 다른
작품(1973년의 〈진진묘〉)과 비교해
보면 그것과 같은 구성이어서
아내의 초상화처럼도 보인다.
이 그림을 그린 직후 집에 찾아온
제자 한 사람이 대취한 끝에 화가의
화실에서 잠자다가 간밤에 실례(?)하여
옆에 놓여 있던 그림의 표면을
더욱 노랗게 물들였다.

일 주일 만에 아내의 첫번째 초상화 〈진진묘(眞眞妙)〉(1970,
도판 36)를 완성한다.

　〈진진묘〉는 간결한 선으로 사람의 형체만 조형되어 있다.
사람의 외양을 그린 것이 아니라 믿음을 굳게 하는 정진의 모
습을 그렸다. 육체를 걸러내고 나면 그런 모습의 진실만 남을
것이라는 화가의 간절한 믿음이 느껴지는 그림이다. 그림에

36. 〈진진묘(眞眞妙)〉 1970.
캔버스에 유채. 33×24cm.
윤재근 구장.
이 그림을 그리고 화가가 석 달이나
몹시 앓았기 때문에 그게 꺼림칙해서
남의 손에 넘겼다 한다.(p.66)

38. 〈4인도〉 1985. 동판화, No. 2/8,
39×28cm. 개인 소장.

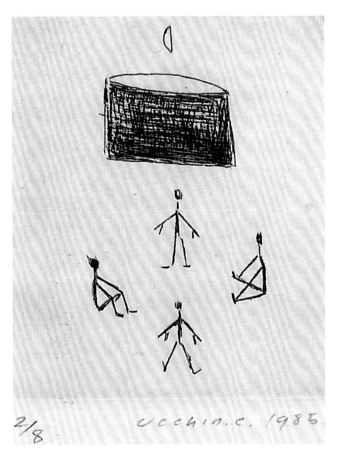

2/8 ucchin.c. 1985

39. 〈손자〉 1972.
캔버스에 유채. 29×21cm.
개인 소장.
화가의 손자가 난 것을 기뻐해서
그린 것이다. 이 그림의 모티프가
화가의 탑비(도판 98) 맨 아랫단에
새겨져 있다.(p.69)

아내의 법명을 적었기에 아내상이라 식별될 뿐이다.

　〈진진묘〉의 간결한 선은 아내가 남편의 자화상이라 하는, 갱지에 매직 마커(magic marker)로 간결하게 그린 선묘(도판 37)와 닮았다. 아내를 위해 그린 두번째 〈진진묘〉(1973)도 같은 이미지다. 이것들에서 화가의 불교관이 얼핏 엿보인다. 부처님이 어느 나라 사람도 아닌 초국적 인물인 것처럼 남녀의 성(性)도 초월한 존재로 보고 있는 것이다.

　1960년대말을 고비로 화가는 모더니즘의 물결에도 흔들리

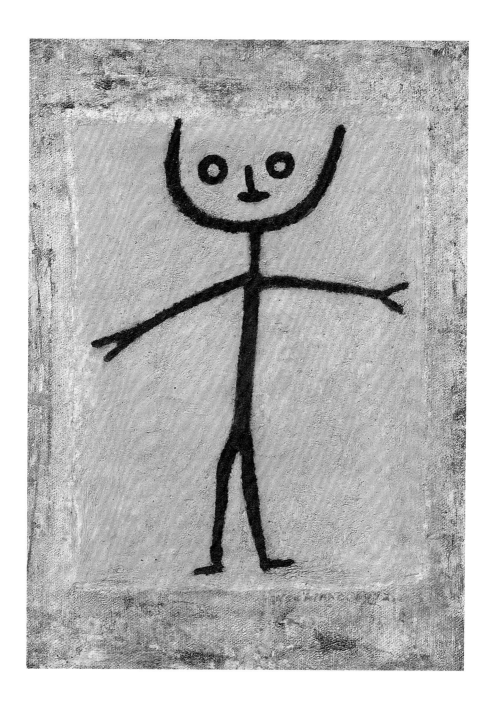

지 않는 자기확신을 갖는다. 스스로에 대한 확신이 서자 덕소시절의 모두를 보여주는 제2회 개인전을 1974년에 공간화랑에서 가진다. 덕소시절이 갓 시작될 즈음인 1964년의 제1회 개인전은 육이오가 끝나 환도한 이후, 덕소화실 이전에 제작된 그림들이었다.

그리고 덕소를 떠날 채비를 한다. 1970년대초 전기가 들어오자 화가가 어느 사람과는 달리 "등잔불 밑에서 사색하던 나의 시간을 빼앗아 버리고 등잔불 밑에 날아드는 불나비떼도, 교교하기만 한 달빛도 제대로 감상하지 못하게 만든 것"을 불평한 것도 덕소시절의 마감을 예비하는 언동이었다.

화가 스스로도 독신생활을 고집하기에는 너무 나이가 많은 육십대를 눈앞에 두고 있었다. 건강이 여의치 않은 데다 그려낸 그림마저 네 사람이 서거나 앉아 있는 구성(도판 38 참조)이 마치 전래의 상징처럼 '죽을 사(死)'자를 연상시키고 있어 가족들의 불안을 더해 준 시점이기도 했다.

40. 〈달맞이〉 1979. 캔버스에 유채. 25.5×20cm. 개인 소장.
화가의 조형에는 주제가 넷씩 등장하는 경우가 많다. 참새를 즐겨 그릴 때도 예외 없이 네 마리가 등장한다. 장욱진은 언젠가 나에게 사람이나 새를 넷으로 자주 그리는 연유에 대해 정색을 하고 말해 준 적이 있다. 화가는 "그건 지극히 조형적인 이유 때문"이라 했다. 적은 숫자 중에서 가장 조형적인 변화를 기대할 수 있는 숫자가 넷이라고. 넷은 일정 간격(* * * *)으로 나란히 놓을 수 있고, 아니면 하나와 셋(* ***)' '셋과 하나(*** *)' '둘 둘(** **)'로 배열할 수 있다는 것이다.(p.70)

명륜동시절

1.

제2회 개인전이 있었던 그 다음해인 1975년, 화가는 다시 명륜동으로 돌아온다. 덕소에서 철수한 것은 무엇보다 그곳이 옛날의 덕소가 아니었기 때문이다. 화실에서 건너 보이는 곳에 공장들이 들어서고, 화실 이웃을 지나는 국도가 아주 복잡해진 게 으뜸의 이유일 것이고, 무려 십이 년이나 머물렀기 때문에 싫증을 느낀 것이 그 다음의 이유이지 싶다.

명륜동시절이 다시 시작될 수 있었던 것은 대지 이십 평짜리 양옥에 맞붙은, 왕손(王孫)이 살았다던 한옥을 살 수 있었기 때문이다. 한옥은 거꾸로 된 'ㄱ'자 모양인데, 부엌이 있던 한 평 남짓한 곳을 개조해서 거기다 화실을 차렸다.

마당에는 이엉을 얹은 정자를 하나 모았다. 한옥 옆의 그 양옥으로 스며드는 물기를 잡기 위해서였다. 정자를 만든 곳에는 원래 샘이 있었다. 샘을 더 이상 이용하지 않는 사이에 거기에 고여 있던 물이 장마만 지면 양옥으로 넘쳐났기 때문에 그걸 막고자 대신 연못으로 만들고 그 위에다 정자를 세웠다. 도시 한복판에다 이엉을 얹는 일은 쉬운 노릇이 아니었지만 덕소의 '면장'이 일을 맡아 주었다. 이렇게 세워진 정자

41. 함께 도화 작업을 했던 인연이 말해 주듯이 화가는 도예가 윤광조(尹光照)를 좋아했다. 마음이 내키면 경기도 광주시 초월면 지월리 곤지암천 강물 바로 옆에 가마와 집이 함께 있던 급월당(汲月堂)을 불쑥 찾기도 했다. 그런 발걸음 중에 급월당에서 도예가를 위해 먹그림을 휘호하고 있다. 화가를 바라보고 앉은 사람이 윤광조이다. 1979.

를 장인의 친구인 국문학자 이희승(李熙昇, 1896-1989)은 관어당(觀魚堂)이라 이름짓는다.

한옥으로 들어가는 길가 쪽에는 재래식 변소 하나와 헛간이 있었다. 먼저 만들었던 화실에 싫증나자 헛간을 개비하고 거기다가도 침실 하나와 함께 화실을 꾸미기도 했다.

이 명륜동시절에는 화가의 서울시내 나들이가 많았다. 종로 쪽으로 출입이 잦았고, 인사동 일대에서 약주를 즐기는 횟수도 빈번했다.

화가의 발길은 자주 몇몇 명륜동 이웃에도 이어진다. 그를 따르던 제자들의 화실 그리고 화가의 집을 비스듬히 맞보고 있던 공주집이 거기에 든다. 제자의 화실이라 하면 이만익과 오수환(吳受桓)의 화실을 말한다. 이만익의 화실은 화가의 집에서 고무신을 슬슬 끌고 갈 만한 거리쯤인 혜화초등학교 앞에 있었고, 화업 형성기에 호구지책으로 중고생 상대로 실기지도

도 하던 오수환의 화실은 화가의 집 바로 건너편에 있었다.

공주집은 선술집이다. 시골 선술집을 꼭 빼어닮아 볼품이 없었고 안주라곤 홍어무침과 돼지족발 단 두 가지였다. 시골 아낙네처럼 머리를 쪽찐 육십객 주모의 얼굴은 취객이 한눈 팔 만한 인물이 아니어서 술잔만 바라보면 족하고, 어쩌다 주머니 사정이 허락하면 안주 한 접시 시키면 그만인, 진짜 술꾼들에게 걸맞은 술집이었다. 역시 장욱진 체질의 술집이라 할 만했다.

흠이라면 명륜동 양옥 주변은 지하철 건설공사가 한창이었고, 또 그 일대가 전과 다르게 번잡스러운 곳으로 변해 갔던 점이다. 그래서 짬 나는 대로 시골을 찾았고, 멀리 나갈 때면 절집을 찾았다.

절집은 화가 내외에겐 마음의 안식처였다. 화가에겐 십대 때 만났던 만공스님에게서 깊은 감화를 받은 바 있고, 화가의 아내 또한 친정어머니에 이끌려 불문에 진작 의탁하고 있던 처지였다. 그 연장으로 명륜동시절에는 동국대학교 총장을 지낸 바 있는 백성욱(白性郁, 1896-1981)과 인연을 돈독히 한다. 백 박사는 큰스님이라 스스로 문하를 형성했는데, 『금강경』을 교리의 근본으로 삼는 것이 이 법문의 특징이다.

만년의 백 박사는 화가 내외에게 자신의 가르침을 이어 가

는 데 큰 역할을 맡아 주도록 당부한다. 그 반응이 작품생활에서 먼저 구체적으로 나타났다. 1976년에 부처의 일대기를 그린 〈팔상도(八相圖)〉(도판 44)와 〈절집〉(1978, 도판 45) 같은 그림이 나왔던 것이다.

팔상도 양식은 불교의 교리를 극명하게 말해 주는 정통 불화인데, 특히 그림의 한 구성 부분인 '출가' 대목은 화가 자신도 크게 공감했을 것이라는 게 나의 생각이다. 출가상은 부처님이 왕가로부터 떠나는 장면을 그린 것이다. "숭고한 정신적 삶을 갈망했던 고대 인도인들이, 많은 세속적 제약이 가해지

43. 〈노란 집〉 1976.
캔버스에 유채. 38×46cm. 개인 소장.
물감을 두껍게 덧칠하던 그때까지의 기법이 잘 나타나 있다. 하지만 이 그림을 고비로 화폭의 마티에르는 차츰 묽어지기 시작한다. 장욱진 문하로 내가 십팔 년이나 출입하면서 누렸던 특권의 하나는 갓 그려 놓은 그림을 화가의 눈길을 의식하면서 남보다 먼저 김상할 수 있는 기회기 주어졌다는 점이다. 그렇게 만났던 그림 가운데 내가 특히 좋아한 몇 점 중의 하나다.

45. 〈절집〉 1978.
캔버스에 유채. 27.2×16.2cm.
개인 소장.
화가 스스로 좋아해서 명륜동 집
안방에 한동안 걸어 놓았다.
화가가 절집이라든지 불교 믿음에
관한 그림을 즐겨 그리게 된 것은
1970년대 중반 이후이다. 막내아들이
중병으로 고통받기 시작한 것도 한
까닭이 되었지 싶다.(p.77)

는 집을 떠나 방랑생활의 자유를 만끽하고자 했던 당시의 일
반적 관행과 관련이 있다. 업을 짓는 세속인들의 행위와는 상
반되게 출가자는 업을 동반하지 않는 무위행(無爲行)을 실천
함으로써 인과법칙의 영향을 받는 생사윤회의 세계로부터 벗
어나, 태어나지도 늙지도 죽지도 않는 깨달음의 세계로 나가
게 됨을 뜻한다"[40] 한다.

　팔상도에 나타난 출가는 한평생 지고 있던 화가의 업을 의
미하기도 했다. 호구를 스스로 해결할 수 없는 처지에도, 화
가의 어머니 말처럼 '빌어먹을' 공부인 그림만을 붙들고 있는
데 따른 세속적인 압박감으로부터 해방되고자 처절하게 몸부
림쳤던 점에서 그의 그림수업도 자신만의 자유를 찾아나선 일
종의 출가였던 셈이다.

2.

개인의 불행은 종교에 대한 의탁을 늘리기 마련이다. 화가 내
외에게 닥친 가족의 불행이 더욱 절집 출입을 자극한다. 이즈
음 막내아들을 앞세우는 불행을 겪는다. 막내아들은 화가에
게 깊은 연민의 대상이었다.

　그 아들은 사십둥이였다. 중년에 들어 아기가 생기자 아내
는 인공유산을 시킨 적이 있는데 그것에 많은 죄책감을 느꼈
다. 그 이듬해 다시 태기가 있자 출산하기로 마음먹고 얻은
자식이 막내아들이다. 그런데 석 달이 지나자 아이가 정박아
임을 알게 된다.

　정박아를 자식으로 둔 부모의 아픔은 겪지 않으면 모를 일
이다. 그 아픔이 화가의 명정(酩酊)을 가열시키는 데 일조했
을 것이라는 게 나의 짐작이다. 정박아를 위한 특수교육을 받
기도 했지만, 십대 중반에 불치병에 걸려 "부모가 죽으면 산

46. 〈가족〉 1978.
캔버스에 유채. 17.5×14cm.
개인 소장.
수염 난 사람이 화가이고, 그 앞의
아이는 화가보다 먼저 세상을 떠난
막내아들로 보인다.(p.79)

천에 묻고 자식이 죽으면 부모 가슴에 묻는다"는 말처럼 참척(慘慽)의 아픔을 남기고 말았다.

이 때문에 화가의 생활방식이 바뀔 지경이었다. 이전에 덕소의 강가에 내리는 비는 참 고즈넉했고, 화실을 찾아온 내방객들에게 우중(雨中) 덕소의 아름다움을 자랑하던 화가였다. 그러나 막내아들이 죽고 나자 비오는 것을 좋아하지 않았다. 막내아들이 비를 싫어했기 때문이다.

절집 출입이 계속되다가 1977년 여름에는 양산 통도사(通度寺)에 칩거중인, 신통력으로 이름높던 경봉(鏡峰) 스님(1892-1982)을 만난다. 만나자마자 "뭘 하는 사람이냐", 스님이 선문(禪問)을 던졌다. "까치를 잘 그리는 사람"이라 대답했다. "입산을 했더라면 진짜 도군이 됐을 것인데"라 하자, 화가는 "그림 그리는 것도 같은 길"이라 화답한다.

그 대답을 듣자 경봉 스님은 "쾌(快)하다" 하면서 '비공(非空)'이라 법명을 내리고 선시(禪詩)를 적는다. "장비공거사, 까악 까악, 나도 없고 남도 없으면 모든 진리를 자유롭게 깨달아 알 수 있을 것이며, 없는 것도 아니고 있는 것도 아닌 데서 부처의 모습을 본다(張非空居士 鵲鵲 無我無人觀自在 非空非色見如來)"는 내용이었다.

화가의 법명인 비공은 세상의 상식으로는 역설적이지만 따져 보면 높은 뜻이 담겨 있다. 불교의 해석에 따르면 "깨달은 사람의 마음은 텅 비어 있다. 그 텅 빔 속으로 세계가 스며들어와 그와 하나가 된다. 따라서 텅 비움의 작업이 세계의 실상을 여실하게 받아들여 그를 채울 수 있는 공간을 마련하게 한 셈이다. 이때 텅 빔은 곧 가득 참이 된다."

또한 비공은 화가가 사숙했던 큰스님의 법명 만공과 같은 뜻이다. 그가 큰스님과 십대에 맺었던 공(空)의 인연이 다시

47. 〈세 사람〉 1979.
캔버스에 유채. 20.5×15.5cm.
호암미술관.
연극 속에 연극이 있는 것처럼,
타원형의 화면 속에 모티프가
전개되는 또 다른 화면이 자리해
있다.(p.80)

48. 〈집안 풍경〉 1976.
캔버스에 유채. 33×24cm.
개인 소장.
이 그림을 본 서양 애호가
한 사람은 '프로이트적'이라 했다.
(p.81)

49. 〈집짐승 가족들〉 1977.
캔버스에 유채. 24×18cm.
개인 소장.
지난날 우리의 전통농촌에서 가장
소중한 집짐승은 우공(牛公)이었다.
그래서 여기 화면에서도 윗자리를
차지하고 있다. 이중섭도 소를 즐겨
그린 화가로 잘 알려져 있지만
동시대인인 두 화가의 소 그림은 자못
대조적이다. 이중섭의 소는 한반도
북쪽 출신 사람의 기질답게 저돌성이
보이는 강렬한 소인 데 견주어,
장욱진의 소는 고향 충청도 쪽의
청풍명월 같은 인상을 풍긴다.(p.82)

육십대에 되살아났으니, 이 인연이야말로 우연이 아닌 필연이
었지 싶다. 한자의 자원(字源)에서 '공'은 텅 비어 있는 게 아
니라, 채울 수 있는 가능성이라 풀이된다. 공(空)은 세 글자의
합성어인데, '지붕 아래서(宀)' '사방팔방으로(八)' '짓는(工)' 것
이다. 그림 그리기가 바로 텅 빈 공간에 조형을 쌓는 노릇이
라면 '공'은 화가에게 더없이 어울리는 글자이지 싶다.

3.

마음에 근심이 있어 절집이나 자연이 넉넉한 곳으로 달려가는
외부지향은 결국 자신에게 되돌아올 때라야만 그 의미가 실현
됨은 명륜동시절의 장욱진을 두고 하는 말일 것이다. 바로 이
시기에 그의 본령이던 유화말고 다양한 조형작업을 시도한다.
　시절도 조형실험을 적극적으로 자극하는 분위기였다. 그림
에 대한 사회적 수요가 생겨나면서 상업화랑이 본격적으로 기
지개를 켜기 시작하고 그래서 화가가 배고픈 직업이 아닐 수
있다는 가능성이 보이는 시절이 도래한 것이다.
　1970년대 중반 즈음 장욱진은 여러 조형작업을 시도한다.

매직 마커 그림, 먹그림, 도화(陶畵) 작업이 주로 이 시기에
이루어진 것들이다.

매직 마커 그림

화가가 스케치북 낱장이나 갱지에 이른바 매직 마커 그림
을 많이 그린 것은 덕소생활을 청산할 즈음이다. 그때 벌써

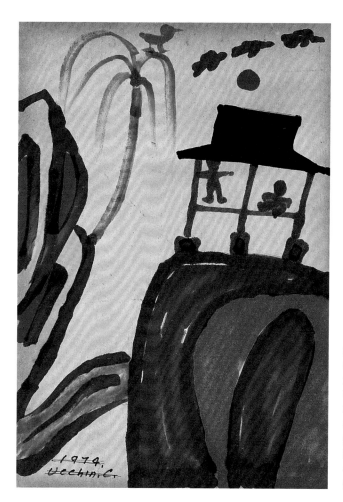

51. 〈원두막〉 1974.
갱지에 매직 마커. 26.5×18.5cm.
개인 소장.
약한 종이에 침투성이 강한 매직
마커로 그려 놓고 보니, 화가는
색깔이 너무 강렬하다 했다. 그래서
뒷면을 보는 것이 낫겠다면서 처음
했던 사인을 지우고 다시 뒷면에
사인을 했다. 이 도판은 처음 그릴
당시의 그림 상태를 보여준다.

52. 〈아침〉 1975. 갱지에 매직 마커. 27×23cm. 개인 소장.
"선(禪) 아님이 있는가" 주제의 시리즈를 위해 오십여 점의 매직 마커 그림을 그렸는데,
이 그림은 그 중의 하나다. 그림 제목은 화가가 말해 준 것이다.

P.P

53. 〈저녁〉 1975/1995. 목판화. PP, 36×28cm. 개인 소장.
"선(禪) 아님이 있는가" 주제의 목판화는 발의자 김철순의 사정으로 화가가 세상을 떠난 뒤인 1995년에 화가의 제자인
서울 미대 윤명로 교수의 감수 아래 가나공방에서 제작되어, 호암미술관에서 개최된 「장욱진」전에서 처음 전시되었다.
목판화 스물다섯 점이 연작을 이루고 있는 구성이다.

새로 시작하려는 서울생활에 번거로움을 느낀 화가는 자주 교외로 나갔다.

앙가주망(Engagement) 동인들의 스케치 여행에 동행하기도 했다.[41] 장욱진이 참여했던 다른 동인활동들은 작품 참여 위주였지만, 앙가주망과는 긴밀한 인간적 유대를 지속했다. 밤배를 타고 추운 겨울밤을 여행한 뒤에 일행들과 동래 온천의 작은 욕탕에 함께 몰려 들어가면서 화가는 "이래서 우리는 동인이지" 하고 말할 정도로 모두가 스스럼이 없었다.[42]

그렇게 지방 여행을 나설 때면 스케치북에다 즉석 소묘를 시도했다.(도판 54 참조) 때때로 굵직한 매직 마커로 갱지에다 그림을 그리면 휘발성이 강한 성질 때문에 색채가 종이에 깊이 스며든다. 그래서 색채가 스며든 뒤쪽을 그림의 정면으로 삼아 사인을 해서 그림을 완성하기도 했다.(도판 51 참조)

매직 마커 그림은 갱지 같은 허술한 바탕에다, 곧장 색이 형성되는 물감을 사용했기 때문에, 물감이 마르는 데 긴 시간이 걸리는, 그의 본령인 유화에 견주어 가볍게 치부될 소지가 있다. 하지만 그의 그림을 오래 두고 본 지인들은 매직 마커 그림을 유화그림의 밑그림으로, 또는 유화와 한 연장선에 있는 같은 무게의 그림으로 보고 있다. 화가의 입장도 비슷했다. 매직 마커 그림을 주위사람에게 즐겨 나누어 준 점은 유화의 밑그림으로 보았다는 뜻이고, 한편 개인전(국제화랑, 1986년 여름) 때 그것을 몇 점 선보인 것은 유화와 동렬에 두었다는 뜻이다.

매직 마커 그림들을 명륜동시절에 그리게 된 데는 주위의 요구도 작용했다. 미술사학자 김철순(金哲淳, 1931-2004)으로부터 부처님의 가르침을 도설(圖說)했던 고려목판화의 전통에 대해 전해 듣고 그가 기획하는 선(禪) 사상 화두를 위한 『선(禪) 아님이 있는가』 목판화집 제작용 밑그림 그리기를 승낙한다. 1973년에서 1975년 사이에 갱지에 매직 마커를 사용해 오십여 점의 밑그림을 그린다.(도판 52 참조)

우리의 전통문화유산 가운데 특히 민화를 사랑했던 김철순이 장욱진에게 이 부탁을 한 까닭을 나는 이렇게 듣고 있다. 하잘것없는 신분의 민화장(民畵匠)들이 그린 것이지만 민화가 천의무봉이고 자유자재인 점을 높이 샀고, 그 민화적 정신이 현대 화단에 이어지는 대표적 보기가 장욱진이며, 그래서 그 실체를 말로써 전하기 어려운, 불립문자(不立文字)의 경지인 선(禪)을 일반인에게 직감적으로 교화하는 데 장욱진만한 화가가 없다고 판단했다는 것이다.[43]

　그러는 사이, 매직 마커 그림의 변색을 안타까워한 사람의
지적에도 귀를 기울였다. 화가를 흠모해서 따르던 젊은 판화
가 전후연(全厚淵, 1951-)은 매직 마커 그림도 훌륭한 회화
성을 얻고 있는데 그게 재질 때문에 손상이 예상되어 그 대
책으로 판화 제작을 권고했다. 권고가 실현된 것은 1978년께
로 기억된다.[44] 그리하여 세상에 널리 알려진 화가의 판화는
매직 마커 그림을 본으로 삼아 세리그래프로 제작한 것이 대
종을 이룬다.[45](도판 56 참조)

　명륜동시절이 끝나고는 아주 간헐적으로 매직 마커 그림을
그렸다. 주위에서 색상이 안정되고 변질이 덜 되는 외제 수성
매직펜을 구해 오면 그걸 이용하기도 했다. 매직 마커 그림을
판화형식으로 인쇄해 연말카드로 사용하는 것도 1970년대말
이후 화가의 관행이었다.

　목판화 및 세리그래프 작업을 허락한 것은 당시의 장욱진
으로선 파격적이었다. 그림은 '환(畵)을 치는' 손맛에 있다고 여
기는 화가의 사고방식에서 보면 복수(複數)의 반복성 그림은
결코 그의 체질이 아니었다. 무엇보다 거듭 반복되는 사인작
업을 번거롭게 여겼다. 게다가 그림은 상품이 아닌 작품이며
그래서 반복성은 그림의 정통성에 어긋나지 않는가 하는, 일
말의 보수적인 시각도 갖고 있었다.

　그럼에도 화가는 그때(1970년대 중반) 서서히 그림에 대한

55. 〈수지 얼굴〉 1979. 세리그래프.
AP, 22×16.5cm. 김수지 소장.
내가 화가의 명륜동 집을 찾았던
1979년 여름, 그때 아홉 살이던
큰아이를 데리고 갔다. 딸아이가
그림을 공부하고 싶다고 말해서 우선
유명 화가의 모습을 보여주고자 같이
갔는데, 내가 화가 내외분과 이야기를
나누는 시간이 아이에게 지루할
것이라 여긴 화가 아내는 종이와 펜을
갖고 와서 심심풀이로 그림을 그리는
게 좋겠다고 달랬다. 그래서 혼자
끄적이고 있다고 생각했는데, 좀 있다
보니 화가의 얼굴을 꽤 닮은 스케치를
그려 놓은 것이다. 그걸 보자마자
아이의 집중력을 칭찬할 셈으로
화가는 그 종이 한구석에 아이의
얼굴을 그려 주었다. 그걸 토대로
1985년에 제작된 공판화에 아이
이름(樹知)까지 적어서 사인을
해주었다. 사인에서 58은 85의
오기(誤記)이다.

56. 〈봉황〉 1979. 세리그래프.
No.20/20. AP, 32×25cm. 개인 소장.
닭의 모습인데 화가는 봉황이라 했다.
매직 마커 그림을 토대로 전후연
공방이 제작한 것으로, 1979년의
개인전(현대화랑)에서 처음 전시된
판화작품 가운데 하나이다. 우리
민화풍이 완연하다.(p.91)

사회의 호응이 확산되면서 저렴한 값에 미술작품을 구하고자 하는 애호가의 취향이 사회 분위기가 되고 있음을 소문으로 듣고 있었다. 앙가주망 모임에서도 판화가 그림의 단순한 복제가 아니라 그림의 또 다른 영역임을 제자와 후배 회원 들로부터 전해 듣는다.

마침내 장욱진은 판화가 조형방식의 하나임을 수긍한다. 목판화를 위해 매직 마커 그림을 그리던 즈음인 1975년 여름에 장욱진은 화가의 제자이자 외국에 나가서 판화작업을 전문적으로 익혔던 서울미대 교수 윤명로의 작업실을 찾는다. 아연판에다 두 점을 제작하고, 그 가운데 한 작품(도판 57)[46]—이

ucchin.e.
1978,

20/50 ucchin.c, 1979,

2/3

cechin. C.
75.

층 정자에 사람이 올라 앉았고 그 옆으로 정자나무 한 그루
가 천연스럽게 서 있는 소쇄한 분위기의 그림이라서 내가 〈세
한도(歲寒圖)〉라 이름붙인 판화이다―을 석 점 찍는다. 이게
화가가 직접 만든 최초의 판화작업이다.

먹그림

화가가 동양화 붓으로 화선지에 그림을 그린 것은 1978년
이후의 일이다. 이런 시도를 하게 된 연유에 대해서 화가의
아내는 이렇게 기억하고 있다. 1977년에 책방 일에서 손을 떼
고 한가해진 아내에게 문방사우를 마련해 주면서 불경을 베
껴 쓰는 사경(寫經)을 해 보도록 권한다. 그러나 일 년 넘게
손을 대지 못하고 있음을 알고 어렵게 여길 게 있겠는가 하
며 화가가 시범을 보인다는 것이 먹으로 그림을 그린 직접적
계기라 한다.

먹그림 작업에는 화승(畵僧) 중광(重光, 1935–2002)과의 만
남도 작용했다고 나는 알고 있다. 1978년 즈음에 중광은 인사
동에서 우연히 장욱진을 만난다. 그렇지 않아도 그를 한번 만
날 수 있기를 고대하고 벼르던, 누더기 옷차림의 걸레스님 중
광이었다. 만나자마자 화가는 대뜸, "중놈치고 옷 한번 제대
로 입었네" 했다. 그 말에 무언가 통하는 교감을 느꼈다는 것
이다. 중광이 통도사 출신임을 알고 화가도 경봉 스님을 만났
던 통도사 인연을 새삼 기억했다. 그 길로 화가집을 처음 방
문하고, 뒤이어 두 차례 화가 내외가 명륜동에서 멀지 않은
연건동의 감로암(甘露庵)으로 중광을 찾아간다.

중광을 찾아간 길에 중광의 폴록(Jackson Pollock, 1912–
1956)류의 추상화를 보자 화가는 그걸 줄 수 없겠느냐 했다. 그
림은 줄 수 있지만 인연을 확인하자면 문답을 해야 할 것이 아

57. 〈세한도〉 1975. 아연판화.
No. 2/3. 14.8×13cm. 개인 소장.
〈세한도〉는 윤명로 화실에서
최초로 제작한 두 점의 동판화 중
하나로, 제작 당시 화가가 직접
석 점을 찍었다.(p.92)

重光
이다

58. 〈중광 초상〉 1978.
면지에 매직. 18×14cm. 개인 소장.
심기가 아주 맑게 고조되어야만
이런 식의 즉석 인물 스케치가
가능했다. 이런 경우는 평생에
몇 번 없었다.

니냐고 제의한다. 그 말이 씨가 되어 명륜동 화가집에서 그림
으로 문답을 주고받았다.

문답은 서로 척척이었다. 중광이 닭을 그리면 화가는 닭과
입술을 맞대는 봉황을 그리고, 중광이 천애의 한 덩어리 바위
를 그리면 화가는 바위 꼭대기에다 좌선하는 도인, 바위 옆구
리에는 낙락장송 한 그루, 거기다 까치 한 마리를 그려 놓더
란 것이다. 그림문답은 종이에 연필 또는 매직 마커로, 아니
면 한지에 먹으로 이루어졌다.

중광의 회고처럼 두 사람은 그림으로 의기투합했다. 화가가

중광을 실사(實寫)한 초상소묘가 그걸 증명한다. "잠깐, 움직
이지 말라. 까치가 날아간다"면서 화가는 방에서 종이 한 장
을 가져와 중광의 얼굴 옆모습을 실사했다.[47] 까치가 날아간
다는 말처럼 중광의 옆모습 두상 위에 화가의 까치가 자리잡
고 있다. 그 초상소묘는 나중에 살펴보니 뒤쪽에 이미 부처님
과 코끼리 같은 불교적 인연의 그림이 그려져 있었다.

　장욱진과 합작한 그림은 이십여 점이 된다는 것이 중광의
기억이다. 그림들은 평소의 그의 방식대로 좋아하는 사람에
게 나누어 준 것도 중광다웠다. 그 뒤로 두 사람의 왕래는 뜸
했지만 그림세계에 관한 한 서로를 인정했던 인연은 변치 않
았다. 중광의 일본어판 화집(The Super Monk) 한 권을 내가
그의 부탁으로 장욱진에게 전한 적이 있는데 유심히 살펴보
더니만 "진경이다"고 평가했고, 중광은 나에게 장욱진을 기리
는 선시를 붓으로 적어 주었다.

　　"천애에 흰구름 걸어놓고
　　까치 데불고 앉아
　　소주 한잔 주거니 받거니
　　달도 멍멍 개도 멍멍"

　먹으로 그림을 그리는 작업을 화가는 스스로 '붓장난'이라 이
름했다. 신명이 나는 대로 그림을 그린다는 뜻이다. 미학이론
이 말하는 그림의 유희설과 일맥상통한다. 누가 청한다고 그리
는 것이 아니라 오로지 자신의 신명에 따라, 때로는 장난기 만
만하게 그리는 거기에 스스로의 즐거움이 있다는 말이다.

　화가가 스스로 붓장난이라고 즐겨 일컬은 것은 추사(秋史)
의 예술정신을 유감(類感)한 때문이기도 했다. 추사의 유명 그

59. 〈사슴과 말〉 1979.
면지에 연필. 35×25.5cm.
개인 소장. 중광과 합작해 그렸다.

림으로 국보로 지정된 일명 〈부작란도(不作蘭圖)〉는 난초 한
뿌리가 몇 가닥 잎사귀를 올리고 거기다 꽃을 피운 모습의,
간결하고 고졸하기 그지없는 그림이다. 거기에 난초의 필선
을 닮은, 초서(草書)와 예서(隷書)를 절충한 서체로 화제(畫題)
를 적었는데, "난초를 그리지 않은 지 이십 년이 되었다"는 '부
작란화이십년(不作蘭花二十年)'이란 말로 시작한다. 그래서
〈부작란도〉라 하는데, 화가는 '부작란'이란 '봇작란'이란 말
을 은유한 것이고, 추사 역시 유희정신으로 그 글과 그림을
만든 것이라 믿고 있었다.

장난은 규격과 모범을 따르는 방식이 아니다. 한마디로 구
애받지 않는 자유정신이다. 동양의 서화를 그릴 때 따라야 하
는 운필법(運筆法), 이를테면 위에서 아래로, 왼쪽에서 오른쪽
으로 선을 그어야 하는 법도에 구애받지 않음은 물론이다. 전
해 오는 운필법에서 벗어나자면 통상적인 붓으로는 성에 차
지 않는다. 추사가 즐겨 썼던 붓은 서수필(鼠鬚筆), 곧 쥐수염
으로 만든 붓이다. 쥐수염은 동물의 털 가운데에서도 가장 빳
빳한 것이다. 그렇게 강한 붓은 상하, 좌우, 전후로 마음껏 휘
두를 수가 있다.

추사가 서수필을 사용한 경지는 장욱진의 운필법과 일맥상
통한다. "먹그림을 그릴 때 운필이 자유롭자면 빳빳한 붓을
쓰는 것이 제격이다. 때문에 통상적인 붓도 오래 쓰면 바스러
질 정도로 굳어지는데 그런 붓으로 그린 그림이 오히려 좋다"
고 했다.

붓의 자유스런 놀림과 관련하여 화가가 추사말고 주목한 조
선시대 작가는 신사임당(申師任堂, 1512-1559)이다. "신사임
당은 붓을 제대로 쓴 사람이다. 포도를 자주 그린 것은 붓을
자유자재로 쓸 수 있는 테크닉과 관련이 있다." 둥근 포도를

그리자면 붓을 휘둘러야 하므로 통상적인 운필법과는 달리 파격을 할 수밖에 없다는 것이다.

붓장난으로 얻어진 그림을 화가는 '먹그림'이라 이름했다. 동양화의 전통적 영역과 구별하고자 그렇게 이름했던 것 같다. 이 말이 한동안 유행어가 되었다. 젊은 작가들이 먹을 갖고 조형작업한 것을 전시할 때 '먹그림 전시회'라 이름하는 경우가 인사동 화랑가에서 종종 목격되곤 했다.

먹그림은 화선지에 주로 그렸다. 그런데 화가의 작업방식은 자주 만져서 손에 익숙하면 표현방식이 "굳어진다" 했고, "체(體)가 생기면 안 된다"며 반복적이 되는 것을 항상 경계하는 식이었다. 그래서 펄프가 전혀 들어 있지 않은 순한지 닥종이를 찾아 거기에 즐겨 그리기도 했다. 닥종이는 화선지와 달라 먹물을 잘 먹지 않은 뻣뻣한 종이다. 그만큼 붓에 느껴지는 저항감이 강하다 했다.[48]

도화

화가가 도화(陶畵) 작업에 손댄 것 역시 덕소화실에서 나온 뒤 다시 명륜동에서 생활하던 1970년대 중반의 일이다. 도공들이 만든 도자기에 그림을 그려 넣는 작업이었다.

1970년대 중반 즈음은 우리 사회에서 도자기에 대한 새로운 관심이 태동하던 시기였다. 우리 도자기는 조선왕조가 망한 이후 내리막길로 치달았다. 일제시대에 우리의 전통도자기에 대한 일본 사람의 수집열이 불붙자 안목있는 일부 수장가가 함께 관심을 표명한 정도였지 생활 속에서는 거의 수요가 끊어지다시피 됐다. 수요가 사라지자 전통도자기의 빼어난 명맥을 잇는 노력도 거의 단절되고 만다.

1970년을 고비로 사회에 차츰 경제적 여유가 확산되면서 일

61. 〈합환도(合歡圖)〉 1979. 닥종이에 먹. 100×59cm. 개인 소장. 머리카락 하나가 남자, 둘이 여자로 구별되지 않나 싶다. 종이는 그림을 그릴 수 있도록 제작된 것이 아닌, 포장지 또는 도배지로 쓰이는 재질의 것이다. 하지만 닥나무 껍질이 종이 표면을 뒤덮고 있는 것이 오히려 분위기를 돋구고 있다.(p.98)

부 부유층 사람들이 고급 외제생활자기를 구매하기 시작한다. 그 즈음 일부에서 우리 전통자기의 재현 노력이 이루어졌지만 주로 일본인들의 취향에 대한 호응이 고작이었다.

여기에 한계가 있음을 안 일부 뜻있는 도공들이 예술자기의 국내 활성화를 위해 이름있는 화가들의 그림을 담으려고 시도한다. 순수미술을 고집하던 화가들도 고조되는 애호가들의 관심에 대한 호응의 일환으로 도자기 등의, 종이가 아닌 표현매체를 실험하고 싶은 자극을 받는다. 그게 서로 맞아떨어지는 분위기가 표면화한 것이 바로 1970년대 중반이다.

장욱진의 도화 작업도 그런 맥락 속에 이루어진 일이다. 백자에다 주로 청화(靑華)를 그리는 작업을 시도한 바 있고, 그게 모여 동양화가들의 도화작품과 함께 1970년대 중반 신세계백화점 미술관에서 열린 「백자전」에 출품되었다. 화가의 간결한 선묘(線描) 때문인지 도화 작업도 진경을 보였다.

그런 시도에 뒤이어 1977년에 화가의 작품만으로 작품전을

62. 〈아이와 나무〉 1977. 윤광조 분청에 선각(線刻). 30×25cm. 개인 소장.(왼쪽)

63. 〈호작도(虎鵲圖)〉 1977. 보림도원 백자에 청화(靑華). 27.5×28.5cm. 개인 소장. 법당 기금마련을 위해 제작했다. 항아리 반대편에 나무와 까치가 그려져 있다.(오른쪽, 도판 71 참조)

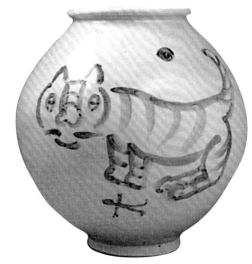

기획한다. 아내가 앞장서는 불사 기금(佛事基金) 마련을 돕기 위해 서였다.[49] 작품 제작은 경기도 이천의 보림도원 가마에서 이루어 졌다. 도공이 만들어 놓은 각종 백자그릇에다 마을, 집, 호랑이, 문방사우, 개, 닭, 새 등을 그려 넣었다.

64. 〈아이와 새〉 1977. 윤광조 작(作)
분청에 철사(鐵砂). 개인 소장.
한쪽에는 아이의 그림이,
그 반대쪽에는 새가 그려져 있다.

화가가 시도한 본격적인 도화 작업은 윤광조 (尹光照, 1946-)와 더불어였다. 국립중앙박물관장 최순우가 권한 일이다. 윤광조의 분청 바탕이, 간결한 선묘가 특징인 화가의 화풍과 잘 맞아떨어질 것이라 판단했기 때문이다. 최 관장은 진작 장욱진 그림의 가치를 높이 평가했고, 드물게 만나면서도 "장 화백의 일상에 대해서 늘 먼발치에서 우정의 눈길을 보내는 사람"이라 스스로 적었듯이, 화가와 깊은 지우를 쌓았다. 또한 박물관을 들락거리면서 옛 조선시대 분청사기를 연구해서 그것의 현대화에 진력하는 윤광조를 가까이에서 격려하고 있던 처지였다.

윤광조와 함께 했던 도화 작업은 그릇을 도공이 성형하고 나서 초벌구이를 한 뒤 굳지 않은 분청유약에다 대꼬챙이나 못 같은 것으로 선묘하거나, 또 분청유약이 굳어진 뒤 철사(鐵砂) 안료로 그림을 그리는 방식이었다. 도화 작업의 대상이 됐던 분청그릇은 항아리, 붓통, 주병, 사발, 연적 등이다. 작업의 결과는 「장욱진 도화전」(현대화랑, 1978)에서 선보였다.[50]

그 뒤로 화가의 도화 작업은 아주 간헐적으로 이루어졌다. 때론 타의로, 때론 자의로 진행한 작업이었다. 타의로 이루어

65. 〈사람들〉 1977.
윤광조 분청에 철사.
38×17cm. 개인 소장.

진 것은 이를테면 절의 불사기금을 모으는 데 쓸 것이라면서 초벌구이 도자기를 명륜동 집으로 가져와 화가의 청화 또는 철사 그림을 기다리는 경우였다.

자발적으로 작업한 경우는 여행길에 그가 아끼던 후배의 도자기 가마에 들렀을 때였다. 이화여대 교수직을 그만두고 대전 인근 외딴 곳에서 독절하게 작업하고 있는 도예가 이종수(李鐘秀, 1935-2008)의 도자기에 그린 도화가 그런 경우다. 그밖에 광주군의 도평요(島坪窯), 수안보 인근의 괴산요(槐山窯)에서 만든 작품도 몇 점 된다.

수안보시절

1.

명륜동에서 몇 년을 보내는 동안 화가는 자주 시골여행을 다녔다. 자연이 자연답게 남아 있는 곳은 사찰이기 쉬웠다. 화가 내외의 독실한 불교믿음도 거기에 작용했다. 수안보 온천 부근에 있는 세계사(世界寺), 일명 미륵사지(彌勒寺址)도 화가가 즐겨 찾던 곳이다. 그 주변으로 경북 문경시 일대의 김룡사(金龍寺), 봉암사(鳳巖寺) 등지도 찾았다.

그때가 1979년 겨울이었다. 세계사에 법당을 하나 마련했으면 한다는 것이 아내의 말이었다. 법당과 함께 화가가 일할 수 있는 공간을 마련하겠다는 뜻도 갖고 있었다. 지금은 월악산 국립공원 관리사무소도 생기고 세계사 앞에 민박을 할 수 있는 민가가 많이 들어섰지만, 그때만 해도 폐허인 채로 사찰 유물만 덩그렇게 남아 있던 벽촌 중의 벽촌이었다. 화가가 생활터전을 마련하기엔 너무도 궁벽한 오지였다.

그 대신 자리잡게 된 곳이 수안보 온천동네 뒤 탑동마을이다. 예전에 화전민이던 사람들이 처음 정착한 마을이다. 벼농사를 할 수 없는 산간마을이라 주민들은 대개 산나물이나 약초를 캐는 등, 산에다 생업을 기댄다. 그곳 땅의 척박함을 비

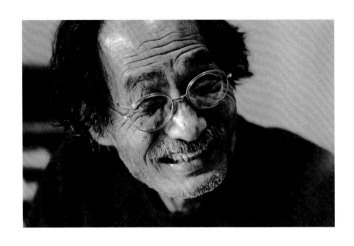

유하여 "이곳은 고추, 마늘, 담배 같은 독한 것밖에 자라지 않
는다"는 게 장욱진의 말이었다.

　화가가 마련한 집도 담배농사를 짓던 집이었다. 두 칸 안채
옆에 담배를 말리는 흙곳간이 딸린 집이었다. 1980년 이른 봄,
그 집을 간단히 고쳤다. 슬레이트 지붕의 한 칸짜리 방은 내
실이 되었고, 담배를 말리던 토방을 나누어 한쪽을 화실로 꾸
몄다. 물이 잘 나오지 않는 것이 도시의 판잣집과 같았지만,
언덕빼기에 자리잡은 집의 시계는 수안보 시내와 주변 산야
가 정겹게 내려다보였다.

　산골집답게 싸리문을 달았고 시멘트 담장은 토담으로 개비
했다. 산골동네의 집답지 않게 시멘트 담장이 세워졌던 것은
새마을운동의 결과였다. 다행스럽게도 동네사람들의 양해를
얻어 시멘트 담장을 헐고 대신 시골풍이 완연한 토담으로 바
꿀 수 있었다.

　동네에 낯선 사람이 살기 시작하자 동네사람들은 여러모로
의아하게 생각했다. 찾아온 내방객이 화가의 집을 물을 때면
화가를 일컬어 교수 또는 선생이라 하니 동네사람들은 점괘

67. 〈수안보화실 속의 자화상〉 1980.
화선지에 먹. 60×32cm. 개인 소장.
그림의 상단은 수안보화실의
투시도이다. 싸리문 안 마당에
쪼그려 앉은 인물은 화가 자신이라
한다. 그 말처럼 화가는 이런
자세로 앉는 버릇이 있었고,
그림도 화폭을 방바닥에 놓은 채
이런 자세로 그렸다.

를 치는 '철학관'으로 알았다. 화가가 그곳에 정착했다는 소문이 나자 실제로 인생진로에 고민을 가졌다는 청소년이 더러는 편지를 보내오기도 했고, 더러는 직접 화가의 집으로 인생상담차 다녀가기도 했다. 내외가 정겹게 사는 모습을 보곤 동네사람들은 화가에 비해 아내가 곱게 보인다면서, 후처냐고 묻기도 했다.

낯선 동네에 적응하는 데는 아내가 화가보다 훨씬 더 신경을 썼다. 무엇보다 동네에서 화가가 대취하지 않을까 걱정했다. 수안보에 정착한 지 얼마 후 화가가 아내에게 농사 짓는 사람들이 마시는 막걸리가 구미에 당긴다고 말하자, 아내는 "동네 막걸리는 농사를 짓는 낮시간에는 팔지 않고, 또 농사 짓지 않는 사람에겐 팔지 않는다"고 둘러댔다.

집안살림 역시 아내의 고생이 많았다. 시골집답게 단출하게 살아야 한다면서 살림살이를 거의 장만하지 못하도록 화가가 고집했기 때문이다. 밥숟가락도 여벌이 겨우 하나 있을까 말까였다. 수안보로 화가를 찾아간 어느 날, 아침 일찍 화가의 집에 가서 아침밥을 먹은 적이 있는데, 국그릇 여분이 없어서 내가 화가 아내의 그릇을 써야만 했다. 어느 분이 화가를 일컬어 디오게네스 같다고 했다.[51] 그 말처럼, 가진 것이 단출할수록 행복하다는 생활철학을 실천하고 있었다.

그곳의 넉넉한 자연 속에 파묻힌 화가의 일상은 평온했다. 새벽에 일어나서 한동안 작업한 뒤, 오 리쯤 시냇가를 걸어서 온천을 다녀오는 것이 일과였다. 그 길은 참 호젓했다. 집을 나서면 수안보 온천동네로 들어가는 길이 나오고, 그 길을 따라 개천이 나란히 흐르는데, 개천 반대편은 가파른 산이 병풍처럼 두르고 있다.

2.

탑동마을은 궁벽하기 짝이 없어도 화가의 화폭 속에서는 더할 데 없는 선경으로 되살아난다. 화가를 찾는 친지들의 눈에도 선경으로 비쳤다. 서정 넘치는 그림을 그려내는 작가가 있기 때문에도 그렇게 느껴졌을 것이다.

저녁이면 사다 둔 장작을 지펴 온돌을 데웠다. 내외가 손수 불을 지폈다. 나는 화가를 찾아 오후에 수안보에 도착하면 여관에다 먼저 여장을 풀고 저녁을 먹은 뒤 화가의 집으로 걸어 올라간다. 화가의 집으로 가는 길은 캄캄한 칠흑의 시골밤길이었다. 간다고 전화로 먼저 알린 다음 더듬더듬 걸어 올라가면 벌써 화가가 손전등을 들고 동네 입구에서 기

P/A Uechin, e.

다리고 있었다. 캄캄한 밤길을 밝히는 작은 전등의 초롱초롱
한 밝음처럼 지금도 나는 바로 어제 일처럼 화가의 그 모습
을 기억한다.

수안보시절은 화가의 일생에서 가장 안락한 시절에 속한다.
덕소시절과는 달리 무엇보다 아내와 함께 지낼 수 있었기 때
문이다. 이 즈음 아내는 책방 경영권을 어린 시절부터 가게
일을 거들어 준 지배인에게 완전히 넘겨 주었다. 내외가 단출
하게 오두막 같은 집에서 정겹게 살아가는 모습이 신기해서
화가를 찾아간 친지들이 한결같이 노년에 신접살림을 차렸다
고 우스개를 하곤 했다.

주변의 환경도 화가의 작업을 부추기는 데 부족함이 없었

68. 〈김룡사〉 1977.
동판화. AP, 14.7×22.5cm. 개인 소장.
화가의 수안보 화실이 있던 곳에서
김룡사까지는 자동차로 한 시간도 채
안 되는 거리다. 화가 내외가 자주 찾던
절인데, 절 뒷산에 우거진 소나무
숲에서 가을에는 송이버섯이
많이 난다고 했다.

Uchin.e. 1980.

다. 집 마당에서 바라볼 수 있는 산야의 경개도 훤하게 트인데다 집 근처의 자연이 넉넉했다. 또 비교적 인적이 뜸한 깊은 산중의 사찰을 주변에서 쉽게 찾을 수 있었던 점도 화가의 체질과 맞아떨어졌다.

절을 찾을 때는 스케치도 빠뜨리지 않았다. 〈김룡사〉(도판 68 참조)[52]도 그 가운데 하나다. 김룡사는 경북 문경시 운달산에 있다. 우거진 소나무를 머리에 인 가파른 산줄기가 절을 에워싼 아름다운 사찰로서 수안보에서 차로 한 시간 거리에 있다.

김룡사 절터에 이웃한 산 언덕에는 약사여래입상(藥師如來立像)이 있다. 왕릉 앞에 서 있는 문관석(文官石) 크기로, 어림잡아 높이 이 미터, 폭 오십 센티미터 정도의 자연석에다 간결한 선으로 처리한, 고려초쯤 것으로 보이는 부처상이다. 머리 부분은 원래 자연석의 본디 모습을 살렸기 때문에, 석가가 성불하고 솟아났다는, 상투처럼 돌기한 살혹인 육계(肉髻) 부분이 세모꼴로 생겼다. 화가의 먹그림(도판 72 참조)에서 부처상의 머리 부분이 삼각형으로 많이 그려진 것은 바로 이 석상이 모델이었다.

3.

이 시절, 화가의 작업은 멀고 가까운 여러 산등성이가 중첩되고, 가까이 개울이 흘러가는 등 구조적으로 빈틈없이 꽉 짜인 수안보 산야의 선이 먹그림에서 사실적으로 묘사되기도 했고, 유화에도 수안보 주변의 공간이 짜임새있게 배치된 그런 구도가 자주 나타났다.

수안보시절을 화가 스스로 가장 득의의 시절이라고 자부하곤 했다. 그 까닭은 평소의 그의 지론과 관련이 있을 것이다.

69. 〈도인한거도(道人閑居圖)〉 1980. 면지에 매직 마커. 13.5×10cm. 개인 소장. 손바닥만한 수채화용 면지(綿紙)에 치밀하게 그린 매직 마커 그림이다. 화가를 따랐던 서양화가 오수환이 "매직 마커 그림의 회화성이 유화에 못지않다"고 한 것은 바로 이 그림을 보고 한 말이다. 이 그림을 원화로 삼아 세리그래프도 제작되었다.(p.108)

70. 〈문방도(文房圖)〉 1980.
합죽선에 매직 마커.
16×50cm. 개인 소장.

화가는 항상 입버릇처럼 그림은 나이 육십부터라고 강조하곤
했다. 이십대는 물리학박사가 되기 좋은 나이고, 사십대는 의
학박사가 되기 좋은 나이인데 건주어, 육십대가 되어야 비로
소 화가가 된다고 뜬금없이 말하곤 했다. 생각해 보면 나이
예순은 공자의 말대로라면 "귀가 순해진다(耳順)"는 나이이고,
화가에겐 "눈이 순해질 나이"라는 뜻이었을 것이다. 주위에
눈돌릴 필요 없이 오로지 자신만의 조형세계를 주저없이 표
출할 수 있다는 말인 것 같은데, 어쨌거나 수안보에 정착한
것이 바로 그림을 그릴 만하다는 예순을 조금 넘긴 나이였다.

화가의 화실에서 바라보는 정경은 수묵화처럼 맑고 투명했
다. 먹그림도 계속했고 유화도 수묵화처럼 해맑았다.

화가는 반드시 새벽녘에만 먹그림을 그릴 수 있다고 했다.
정신이 맑은 상태에서 집중을 할 수 있어야만 그릴 수 있다는
뜻이었다.[53] 수안보에서 먹그림을 많이 그릴 수 있었던 것도 벽
촌의 조용한 분위기와 관련이 있다고 말했다. 수안보시절의 유

화에는 먹그림의 분위기가 완연한 작품도 있다. 화폭에 먹을 직접 바른 것도 있고, 검은색 유채물감을 쓴 것도 있다.

그리고 유채물감의 종류에 대해 특별한 선호가 없었던 화가가 이 시절에는 일본에서 개발됐다는 '앤티크 컬러(antique color)'라는 유채물감을 즐겨 사용했다. 서울미대 시절의 제자가 화가의 그림에 어울릴 것이라며 사다 준 것이 계기였다.

앤티크 컬러는 동양화물감의 특성을 도입한 것이다. 물감의 색깔에 흰색이 포함되지 않음도 그 점을 말해 준다. 물감은 부드럽지 않고 아주 팍팍한 기분이 든다고 했다. "캔버스에 잘 붙지도 않고, 테레핀(turpentine)으로 잘 닦이지도 않는다"고 했고, "또 뻗어 나가는 성질이 있어 화폭이 커지더라"고 했다.

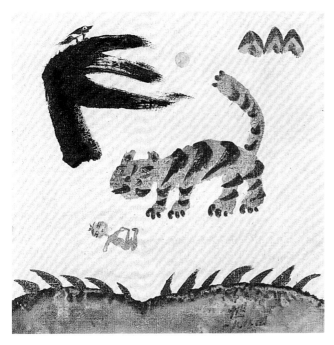

71. 〈호작도〉 1984. 캔버스에 유채. 27.5×22cm. 개인 소장.
우리 나라의 전설은 대단히 '호랑이 친화적'인데, 그 하나가 아이와 호랑이의 친화성이다. 그런 전설 하나로 『삼국유사』는 후삼국시대에 패권을 다툰 바 있는 견훤의 어릴 적 이야기를 이렇게 적고 있다. "아직 포대기에 싸여 있을 때인데, 그 아버지는 들에서 밭을 갈고 어머니는 아버지에게 밥을 갖다 주려고 어린아이를 나무 밑에 놓아 두었다. 그런데 범이 와서 젖을 먹이는지라 마을 사람들이 이 말을 듣고 이상히 여겼다. 장성하자 모양이 웅장하고 기이하며 뜻이 커서 남에게 얽매이지 않아 보통 사람과 달랐다." 이처럼 호랑이는 의지와 기상이 특출한 사람을 알아보는 지혜와 모성애를 보여준다 한다. 이 그림은 전통시대의 호작도(虎鵲圖) 민화의 모티프를 따라 그려졌다.

72. 〈미륵존여래불(彌勒尊如來佛)〉
1980. 화선지에 먹. 64×32cm.
개인 소장.
불자(佛者) 친지들에게 자주 그려
주었던 그림 가운데 하나이다.
부처님 머리가 삼각형인 것은
김룡사의 돌부처를 형상화한 것이고,
왼쪽 아래 구석에 보이는 두 가닥
선은 합장(合掌)하는 두 손의
모습을 그린 사인이다.

73. 〈도인상〉 1980.
동판화. AP, 33.5×24.5cm.
개인 소장.
1981년의 개인전(공간화랑)에서
전시되었다.(p.113)

74. 〈정자〉 1981.
캔버스에 유채. 52×42cm.
개인 소장.
도인을 찾는 동자 뒤에는 영성(靈性)이
있을 것 같은 견공이 따르고 있다.
오른쪽의 나무는 느티나무를 형상화한
것이라 생각된다.(p.114)

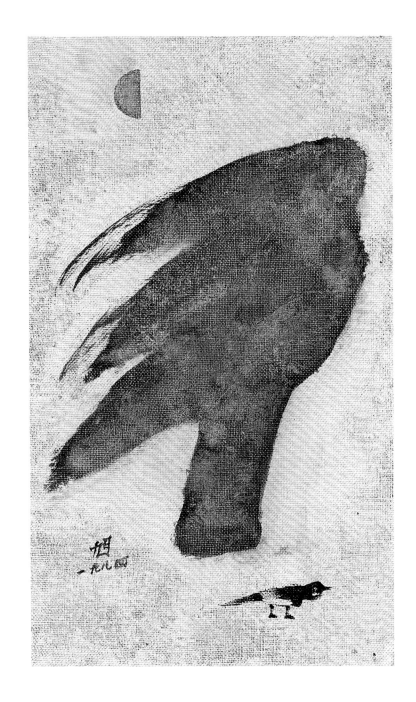

저항하는 듯한 기분이 들어 쉽게 손에 익지 않고, 그림을 그릴 때마다 새로 쓰는 것 같아, 그게 체질에 맞다는 것이다. 그러나 그것도 오래 쓰다 보니 손에 익숙해질 수밖에 없었다. 이삼 년 그걸 쓰고는 더 이상 앤티크 컬러를 쓰지 않았다. 또다른 이유도 작용했다. 앤티크 컬러로 그린 그림 중 일부에서 변색이 생겨났음을 전해 들었기 때문이다.

이때가 득의의 시절이라는 화가의 말을 증명이라도 하듯이 이곳 생활 일 년 만에 그간의 작업을 보여주는 전시회를 갖는다. 제4회 개인전(1981년 10월 11일-17일) 역시 김수근(金壽根) 건축사무실 안에 자리한 공간화랑에서 가졌다.

화가는 공간화랑을 아주 좋아했다. 명륜동 집에서 가까운데다, 내부 전시공간이 오밀조밀해서 "작은 것이 아름답다"는 말을 증명해 줄 만하고, 또 건축사무실의 커피숍에서 회원제로 팔고 있는 맛있는 원두커피를 즐길 수 있었기 때문이다.

전시회에 앞서, 그 동안 악화된 백내장 증세로 시력이 정확하지 않아, 화가는 내심 제대로 점을 찍고 선을 바르게 그렸는지에 대한 일말의 염려가 있었다. 전시회장의 그림은 화가의 염려와는 전혀 딴판이었다. 수십 년 묵은 손이 시력의 장애를 극복하고 있었기 때문이다.

그런데 시력 때문인진 몰라도 이 즈음의 그림에는 까치가 이전처럼 날렵하지 않고 비만증에 걸려 마치 돼지처럼 퉁퉁한 모습으로 그려지곤 했다. 그림의 대상이 화가와 같이 늙고 있었다. 중국 서가(書家)의 말에 '인서구로(人書俱老)', 곧 "사람과 글씨가 함께 늙는다" 했는데 장욱진의 그림도 그러했지 싶다.

4.

수안보에서 생활할 때는 판화 같은 영역에는 거의 손대지 않

75. 〈신선도(神仙圖)〉 1980.
캔버스에 유채. 18×14cm.
개인 소장.
수안보에 정착하고 그린
초기 그림으로, 화가가 드물게
그림의 제목을 붙인 경우다.(p.115)

76. 〈큰 나무와 까치〉 1984.
캔버스에 유채. 33.5×20cm.
개인 소장.
이른 봄 싹이 갓 돋고 있는
버드나무의 가지가 바람에
휘날리는 모습이다.(p.116)

았다. 어쩌다 신명이 나면 불현듯 한두 번 손에 잡아 보는 정도였다.

1980년 여름, 수안보를 함께 찾았던 판화가 전후연이 목판화 작업을 해 보지 않겠느냐고 권한다. 화가의 선이 목판화에 어울릴 것이라면서 판화를 직접 제작해 보도록 진작부터 권하고 있었고, 그래서 목판화 제작용 목판과 칼을 화실에 비치해 두고 있었다.

목판화 제작을 재촉받자 화가는 지금 해 보면 어떻겠느냐고 하면서 불현듯 칼을 들었다. 그리고 목판 석 점을 제작했다. 전후연은 준비해 간, 탁(拓)을 뜨는 도구를 가지고 각 열 점씩 즉석에서 카피를 제작했다.

화가는 목판 작업의 결과를 아주 흡족하게 여겼다. 우연득작(偶然得作), 곧 불시에 시작한 일에서 좋은 결과가 나왔기 때문이다. 목판에 칼을 갖다 대어 선을 만드는 음각작업이었다. "양각을 하게 되면 손이 자꾸 가서 군더더기가 나오지만 음각은 칼이 한 번 지나가면 끝나는 일이어서 나의 체질에 어울린다"고 했다. 목판화 제작에서 양각작업(wood engraving)보다 음각작업(woodcut)이 마음에 든다는 뜻이었다.

석 점 가운데 나는 특히 〈밤과 아이〉(1980, 도판 78)에 큰 호감을 느꼈다. 화면 가득히 원이 그려져 있고 그 안에 아이가 한가롭게 앉아 있는데 밖에서 개가 초승달을 향해 짖고 있어 밤의 정적을 깨고 있는 정경이다. 원 바깥의 두 귀퉁이에 대각으로 위는 초승달이, 아래는 한옥 한 칸이 자리잡은 조형이다. 밤이 깊어 농가의 적막함이 그지없는데도 밤의 어둠을 이기는 아이의 명징한 마음이 느껴지는, 시심을 듬뿍 풍기는 그림이라는 인상을 받았다. 화전민이 일궜다는 그 벽촌마을 수안보에서 독절하게 시간을 보내고 있는 화가의 분위기가 바

77. 목판화 작업 중인 화가, 1980.

78. 〈밤과 아이〉 1980. 목판화.
No. 10/10. 16.7×16.7cm. 개인 소장.
화가가 직접 제작한 최초의
음각 목판화로, 이런 유의 목판화로
음각화 넉 점, 양각화 한 점,
모두 다섯 점을 제작했다.

로 그러했다. 조선시대 기생 천금(千錦)의 시 역시 그런 분위
기를 잘 그리고 있다.

"산촌에 밤이 드니 먼 데 개 짖어 온다.
시비(柴扉)를 열고 보니 하늘이 차고 달이로다.
저 개야 공산(空山) 잠든 달을 짖어 무삼하리오."

수안보시절에도 화가의 음주는 계속된다. 답답할 때는 택시
를 대절해서 훌쩍 서울로 올라가 단골술집을 찾았고, 아니면
충주 시내로 나가 술을 마셨다. 그림을 그리지 않고 술도 마
시지 않을 땐 주말에 다녀가는 자녀나 친지의 내방을 기다렸
다. 내가 수안보에 갔던 날, 요즘 그림이 좀 된다면서 몇 점

79. 〈다방(茶房)〉 1980.
목각. 29×43cm. 개인 소장.
화가의 그림 글씨를 전각가
안광석(安光碩, 1917-2004)이
나무판에 새겼다. '茶'자 안의
'木'자는 그의 그림에 자주 등장하는
나무 모습 그대로다. 수안보화실의
부엌에 걸어 두고 있었다. 차나
한 잔 마실 수 있는 여유면 족하다는
생각에서 거기에 걸었던 것이다.
수도승과 같은 그의 일상을
말해 준다.

그린 것을 여느 때처럼 보여주었다. 붓을 들고 있는 시기에
이렇게 찾아서 그림작업의 리듬을 깨지나 않았는지 걱정이 앞
선다 하니, "절대고독은 없는 법"이라 화답했다.

화가의 체질은 해묵은 것에 대한 선호와, 해묵은 일에서 생
겨나는 타성에 대한 거부감을 함께 갖고 있었다. 화가는 수안
보생활이 타성화되었다고 여기기 시작한 것이다. 1985년 이
월, 화가를 만났더니 수안보를 떠나야겠다는 말을 흘렸다. 그
즈음은 수안보가 휴양도시로 자리를 잡아 가면서 동네 도처
에 호텔과 공공기관의 휴양시설이 들어서거나 또 들어설 계
획이 구체화되던 시절이었다. 그곳도 더 이상 정적이 감도는
한적한 마을이 아니었다.

마북리시절

1.

수안보를 떠날 채비로 1985년 이른 봄 명륜동 한옥을 개비했다. 1985년 가을 즈음, 수안보에서 거의 철수했다.

명륜동에서 다시 생활을 시작했지만 정착하겠다는 생각은 없었다. 벌써 그 일대가 대학생 상대의 주점들이 줄줄이 들어선 상업지역으로 변모했기 때문이다. 마침 아내가 주관하는 법당측이 경기도 용인시 구성면 마북리 일대에 법당을 짓기 위해 사 둔 땅이 있었다. 그 한쪽에다 화가를 위한 화실 건립을 추진하고 있었다. 건축허가와 시공은 두손화랑이 맡기로 했다. 두손화랑은 이미 집 설계를 한 재일동포 건축가에게 맡겨 놓고 있었다.

그러나 그곳이 녹지여서 건축허가를 쉬 받지 못했다. 착공이 늦어지자 화가는 성화였다. 그러다가 1986년 일월에는 막내딸이 사는 부산의 해운대 콘도에서 달포가량 지냈다. 천식을 지병으로 갖고 있는 화가에겐 바다의 습기가 도움이 되었다. 잠시 동안이지만 좋은 작업환경이 마련되어, 거기서 이십여 점의 유화를 제작했다.

1986년 봄, 드디어 마땅한 낡은 집을 하나 찾아냈다. 쇠락

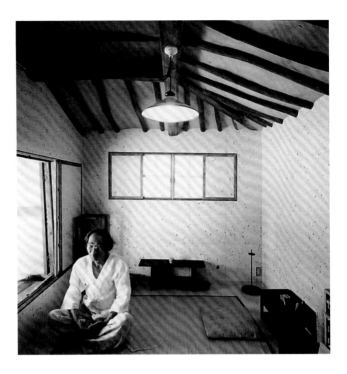

할 대로 쇠락한 집이었지만 화가는 한눈에 고치면 쓸 만한 집이 될 것이라 확신하고 그 집을 샀다. 화실을 짓겠다던 법당 땅으로부터 일 킬로미터 떨어진, 길가 마을에 위치했다. 거기가 경기도 용인시 구성면 마북리 244-2번지의 이백 평 대지다.

집은 1884년에 지어진 세 칸 집이었다. 삼대(三代)를 살아온 집인데 어느 때인가 처음의 이엉지붕을 양기와로 개비했다. 그런데 집의 구조에 기와가 힘겨웠는지 이게 집의 퇴락을 재촉했던 것으로 보인다.

한옥은 옛사람이 '초가삼간'이라 여겼던 것보다 더도 덜도 아닌 규모다. 두 개의 기둥이 한 칸을 이루는 옛집의 규모로 따져 볼 때에 세 칸은 정면에서 바라보아 네 개의 기둥으로

이루어지는 공간이다. 따라서 세 칸은 조그마한 방 둘에 부엌
하나가 달려 있는 규모가 된다. 마당 옆으로는 곳간과 헛간이
자리잡고 있었다.

그 안채 세 칸과, 안채 앞의 한 칸 남짓한 사랑채를 크게 수
리했다. 안채가 앉은 모습은 대문에서 보아 '뒤집은' ㄱ자이
고, 'ㅡ'자형의 사랑채는 곳간과 헛간—화가는 이것을 욕실과
보일러실로 고쳤다—의 지붕과 이어져서 '뒤집은' ㄴ자 모양
이었다. 기우뚱했던 부엌 쪽 담장을 바로잡은 뒤에 그 안쪽
벽에 벽돌 한 겹을 쌓아 집구조를 보강했고, 담벽은 흙색으로
칠했다.

이미 있던 구조를 바로잡은 것말고 새로 덧붙인 것은 원두
막 같은 정자와 맞담이다. 후원(後園)이라 할 수는 없지만 안
채 뒤에 네댓 평 남짓한 비탈 땅이 꽤 높다랗게 남아 있었는
데, 거기에 이엉을 얹은 한 평 남짓한 크기의 정자를 모았다.
이곳에 앉으면 안채와 사랑채의 지붕이 눈 아래로 보이고, 다
소곳이 눈을 들면 앞동산의 푸르름이 마주 보이는 선경이다.

사랑채와 부엌의 쓸모는 새 주인의 방식대로 '현대화'되었
다. 사랑채는 화가의 아틀리에로 꾸며졌다. 화가에게는
집이 잠자리이자 동시에 일자리가 되는데, 한울타
리 안에서나마 사랑채는 마당을 끼고 잠자리
인 안채와 공간적으로는 분리된 일자리가
되었다.

화가는 삼간한옥에서 생활의 여유를
얻었다. 집둘레에 늙은 감나무 일곱
그루가 서 있고, 처마 밑에는 제비둥
지가 셋이고, '까치를 데불고' 살아
온 그의 조형방식에 어울리게 정자

81. 〈마북리 한옥 조감도〉
종이에 연필. 19×21cm.
화가가 갓 구입했다는 낡은 한옥을
아직 보지 못한 나에게 1986년
4월 25일에 헌 봉투 위에
그려 보여준 것이다.

위의 높은 나무에 매달린 까치집이 집안을 내려다보고 있다.

수리하는 데는 모두 석 달이 걸렸다. 옛 격식대로 하자니 공사비도 양옥을 새로 짓는 것보다 훨씬 더 많이 들었다. 드디어 1986년 7월 3일 입주했다. 화가는 대만족이었다.

수리를 마치고 나니 한옥은 그의 그림처럼 하나의 작품으로 나타났다. 집이 그 자체로 작품인 것은 그가 집을 고치는 동안 거의 화폭에 손을 대지 않았던 점에서도 미루어 짐작된다. 집을 "술로 지었다"는 말도 자주 했다. 화가의 예민한 선감·색감에 들도록 일을 해주는 대목(大木) 찾기가 쉽지 않아 거듭 고치도록 당부하기 마련이었고, 그러자면 고집을 부리는 대목들의 장인근성과 씨름을 할 수밖에 없었다. 맨 정신에 말하기가 거북하여 술 취한 체하고 대목들을 다스려 나갔다는 말이다.

2.

이 집이 '신갈' 한옥이다. 주소는 용인시 구성면 마북리이지만 화가 내외는 마북리 집이라 부르지 않고 신갈 집이라 불렀다. 서울에서 성남을 지나 국도를 따라가면 신갈 가는 길이 나온다 해서 그랬던 모양이다. 입주한 지 열흘 만인 7월 13일, 서둘러 제자들을 불러 집들이 잔치를 벌였다.

화가는 미대시절의 제자를 '한 교실에 있었던 사람'이라 불렀다. 스승 대 제자 같은 계층적 단어 쓰기를 꺼렸고, 또한 미술은 궁극적으로 가르칠 수도 배울 수도 없는 스스로만의 창작행위라는 인식 때문에 그렇게 말하곤 했다. 창작은 자신만이 할 수 있는 것이며 그래서 고작 선생이 할 수 있는 일이곤 그림을 그릴 수 있도록 부추겨 줄 뿐이라 여겼다.

이 점은 화가 자신의 체험이기도 했다. 사람 속에 숨어 있

는 자질은 그걸 알아 주는 안목에 의해 크게 자극을 받는 법. 장욱진에게는 초등학교 삼학년 때 부임한 일본인 미술교사가 그의 자질을 알아 준 최초의 안목이었다. 자질을 발견해 주고 그것이 사회로부터 인정받는 계기를 마련해 주었다는 점에서 그 미술선생은 화가가 만난 스승다운 스승이었다.

그러나 화가로 입신하자면 외부의 인정은 상징적인 계기일 뿐 전적인 동기가 될 수는 없는 법이다. 역시 일에 매진할 수 있는 동기는 사람의 마음 속에서 내연할 수밖에 없다. 장욱진은 그림작업이란 철저히 자신의 내재율에다 의미를 두고 그것을 자신의 내면적 필연으로 승화시키고 그리하여 그걸 확신하는 과정이라 보았고, 그림교육은 배우는 사람이 확신을 굳혀가는 데 도움이 되는 용기를 부여하는 노릇이라 믿었다.

장욱진의 교육방식은 그림선생으로 불후의 이름을 얻었던 모로(Gustave Moreau, 1826-1898)를 연상시킨다. 그는 마티스(Henri Matisse, 1869-1954)와 루오(Georges Rouault, 1871-1958)의 스승이다. 마티스는 육감적인 화풍을, 루오는 종교적인 화풍을 가졌던 점에서 좋은 대조를 보이는 작가들이다. 그런데 스승 모로는 루오가 그림을 그리면 그림은 모름지기 이래야 한다고 격려했고, 마티스가 그리면 그림은 모름지기 저래야 한다고 부추겼다 한다.[54]

미술대학시절의 제자들이 기억하는 수업시간의 화가는 유별났다. 실기시간에 들어와서는 거의 말이 없었다. 그림을 그리는 학생들의 어깨 너머로 한참 바라보다가 고작 손으로 화면 일부를 가리는 제스처를 쓴다는 것이다. 알고 보니 그 일부는 없어도 좋을 평면이라는 뜻이었다.

학생들이 정신없이 화면에 매달리는 모습을 보면 손을 이끌어 함께 술이나 마시자고 했다. 그림을 시작하기보다는 그

83. 〈도인〉 1988.
캔버스에 유채. 53×49cm.
개인 소장.
사랑방 앞에는 수석과 난분(蘭盆) 화대가 있고, 그 옆에 숨어 사는 선비의 높은 덕을 안다는 학이 기웃거리고 있으며, 집 뒤는 큰 나무가 지기(地氣)를 감싸고 있다. 그림 분위기는 조선시대 정선(鄭敾)이 그린 〈독서여가도(讀書餘暇圖)〉 (간송미술관 소장)와 거의 닮았다. 겸재의 것은, 한 선비가 부채를 들고 툇마루에 비스듬히 앉아 화분에 담긴 화초를 그윽히 바라보고 있고, 집 뒤에 향나무 고목이 지키고 있는 정경이다.(p. 126)

림에서 붓을 떼기가 어려운데, 수업기의 학생들은 오히려 계속 매달리는 폐단이 있음을 몸으로 가르친 경우라고 제자들은 회고한다.[55] 공부의 연장으로 시작한 술자리였지만 거기서 그치지 않고 스승과 제자가 어울려 한바탕 술주정이 벌어지면 혜화동 일대가 소란스러웠다. '혜화동 깡패'[56]라고 화가가 자처한 것은 그런 배경에서 나온 말이다.

그림 같은 창작분야에는 "제자도 없고 스승도 없다"고 믿었던 장욱진에게 그를 흠모하는 후배 제자가 많음은 퍽 역설적이다. 화가가 타계한 지 일 주기가 되던 1991년 십이월에 국제화랑에서 후배들이 추모전시회를 열었고, 바로 그날 화가에 대한 문집 『장욱진 이야기』(최경한 외, 1991)도 출판되었다. 작고화가에 대한 이런 유의 행사로는 장욱진의 경우가 아마 우리 미술사상 처음 있는 일이 아닌가 싶다.

『장욱진 이야기』에 여러 후배작가들이 선생을 추모하는, 존경과 사랑이 넘치는 글을 적어 놓았다. 모두 중견작가로 당당한 위치를 차지하고 있는 제자들의 글이다. 그런 점에서 우리 현대 서양화단에서 창작적 성과는 물론이고 교육적 성과도 가장 많이 남겼던 작가임이 증거된 셈이다.

그리고 나는 사석에서 장욱진에게서 얻은 배움을 자랑으로 기억하는 후배화가들의 회고를 많이 들었다. 이를테면 "몇 마디 말을 듣지 못했지만 1950년대말의 미술대학시절, 가장 앞서 현대조류의 미술세계를 학생들에게 감동 깊게 말해 준 분이 바로 장 선생이었다"는 것이 서양화가 김종학의 증언이다.

제자들은 차를 대절해서 또는 개별적으로 아침부터 모여들기 시작했다. 이미 여름절기였지만 마당에 모여 술 마시고 노는 데는 전혀 지장이 되지 않는 더위였다.

술판이 먼저 벌어졌다. 혈압이 간혹 오르는 등 노환 증상이 있어 술을 스스로 마시지 못하는 대신, 제자들에게 술잔 권하기에 화가는 짐짓 신명이 났다. '오십 년 술'이라면서 이제 남이 마시는 것만 봐도 즐겁다는 말을 연상 했다.[57] 취흥이 도도해진 내객들은 지신(地神)을 밟는다며 어디서 났는지 꽹과리와 징을 쳐 가며 집 마당을 빙빙 돌았다. 화가의 가족도 그 신명에 합류했다.

한옥에 정착한 지 몇 달이 지난 1986년 초겨울, 두손화랑이 시공한 법당땅의 화실도 완공되었다. 건축가의 창작성이 강조된 기념비성 건물이란 인상을 풍겼고 그만큼 실용성에 제약이 있는 건물처럼 보였다. 두손화랑측은 덕소화실에 있던 화가의 벽화를 옮겨 와 한

때 동숭동 두손화랑에 설치해 두었는데, 그 석 점 가운데 두 점(〈식탁〉〈동물가족〉)을 새 화실에 옮겨 놓았다.

그러나 한옥이 체질인 데다 살고 있는 한옥에 잔뜩 정을 붙인 화가에게 양옥 화실은 매력이 되지 못했다. 다만 주변공간이 넓기 때문에 집에 잇달아 전기가마를 설치해서 도자기 작업을 한번 해 보았으면 한다는 구상을 얼핏 비치기도 했다. 화가에게 이 집이 소용된 것은 그의 사후 일이다. 타계한 화가의 초상집으로 쓰인 것이다.

3.

한옥에 대한 사랑은 그의 나무사랑과 깊은 관련이 있다. 현대식 서양건물이 쇠와 유리와 시멘트로 지어진 집인 데 견주어, 한옥은 흙과 종이와 나무로 지어진 집임을 강조하고 있음이, 그리고 그의 그림에 나무가 무수히 등장하고 있음이 그걸 말해 준다. 그런데 그림에 화가가 집에서 직접 만나는 나무가 등장한 것은 마북리 집이 처음이었다. 집 마당에서 자라는 나무가 그림에 사실적으로 나타난 것이다.

마북리로 이사간 뒤의 그림 〈감나무〉(1987, 도판 84)에 나타난 감나무는 불 같은 열기가 치솟는 모습으로 나타난다. 화가가 그 한옥에 살기 시작한 해의 겨울은 몹시 추웠다. 화가의 한옥 마당에는 오래 된 감나무가 여러 그루 뿌리 내리고 있었는데, 추위에 약한 감나무는 가지가 얼어붙는 피해를 입었다.

다음해 봄이었다. 살아 남은 가지에 잎이 돋기 시작하는 모습은 특이했다. 모든 가지에서 골고루 솟아나는 것이 아니라 동해(凍害)를 이겨낸 몇몇 가지에 새 잎이 과열(過熱)이라 할만큼 집중적으로 돋아났다. 과열의 모습이 마치 불길 같았고,

84. 〈감나무〉 1987.
캔버스에 유채. 41×24.5cm.
개인 소장.
감나무를 그린 것이라는 사실은 화가가 직접 말해 주었다. 지금도 마북리 화실의 집 뜰에는 감나무가 건재한 채로 가을에 수확을 안겨 주고 있다. 홍시감을 얻는 재래종 감나무다.(p.130)

85. 〈강변 풍경〉 1987.
캔버스에 유채. 23.1×45.7cm.
개인 소장.
수채화처럼 맑고 투명한 그림이다.
미국에서 장욱진 그림과 글을 토대로
'리미티드 에디션 클럽' 출판사에서
『황금방주: 장욱진의 그림과
사상(Golden Ark: Paintings and
Thoughts of Ucchin Chang)』이라는
수제본 책을 낼 때 거기에 들어간
판화 한 점이 이 그림을 토대로
만들어졌다.

그게 그림에 그대로 나타났다.

작품생활은 계속되고 있었다. 1987년 어느 날 내가 마북리로 가니 화가는 조심스럽게 그림 한 점을 보여주었다. 강폭을 가운데 배치하고 강 건너에는 산 능선이 아스라이 펼쳐지고 있으며, 그 반대편 강언덕에는 초가 한 칸이 자리잡고 있다. 초가 안에는 도인이 앉아 있고 그 좌우에는 나무가 자라고 있는데, 학 한 마리가 초가를 향해 그윽이 걸어 들어오는 장면이다.

이 〈강변 풍경〉(1987, 도판 85)을 보자 화면이 주는 인상이 중국 명나라 때 심주(沈周, 1427-1509)가 그린 〈파주문월도(把酒問月圖)〉(도판 86)58와 아주 닮았다고 생각했다. 천애 절벽 위 초가 누옥에서 선비 넷이 차동(茶童)의 시중을 받으며 차를 마시는 광경인데, 화폭의 왼쪽 끝 위에 보름달이 두둥실 떠 있고, 누옥 앞에는 학 한 마리가 그윽이 서 있는 화면구성이다.

그 말을 했더니 화가가 어떤 그림이냐고 물었다. 내가 가지

고 있던 『중국명화집취(中國名畵集翠)』[59] 영문판 화집을 가져
다 보였다. 화의의 비슷함에 화가도 놀라는 눈치였다. 이를 어
찌 우연이라고만 하겠는가. 시공을 넘어 이 도가(道家)풍의 한
일한 경지는 이런 필연의 모습으로 되풀이될 수밖에 없지 않
겠는가.

　화가는 화집을 빌려 달라 했다. 달포쯤 책구경을 하겠다는
것이다. 화가로서는 거의 전무한 경우였다. 화집을 집에 두는
법이 없었다. 남들이 간간이 가져다 주는 화집이 있어도 곧장
주위에 주어 버리는 것이 화가의 방식이다. 제자들은 단정적
으로 말한다. "선생은 화집을 가까이 두는 분이 아니다"라고.

　화가 내외는 딸과 며느리와 함께 1988년초 인도 여행을 했
다. 거기에서 깊은 감명을 받았다고 했는데, 이 말을 증거하
듯 이 해는 작품 생산이 전례없이 풍성했다.

4.

그 사이, 수안보화실은 관리상의 문제로 1986년 겨울에 팔았
고, 가정생활의 오랜 근거지였던 명륜동 집도 주변이 모두 술
집　음식점으로 바뀌는 형국에서 더 지키기가 어려워 1987년
초에 처분했다.

　마북리 한옥에 산 지 일 년 반이 지났을 즈음이다. 화가는
살기가 편리한 양옥을 하나 짓고 싶어했다. 1988년 4월 12일
이었다. 아내의 짐작으로는 "술과 담배를 못 하고부터 무언가

86. 심주 〈파주문월도〉 권.
지본담채. 30.5×134.5cm.
보스턴 미술관.

손에 잡히는 게 없어졌다. 그래서 집일이라도 궁리를 한다"는
것이다.

명륜동 집이 팔렸을 즈음, 마북리의 이웃집 주인이 그 동안
살던 낡은 집을 화가에게 팔고자 했다. 그래서 땅이 장만됐는
데 거기에다 화가는 "설계도 없는 집을 지어 보겠다"면서 서
양 사람들의 지혜가 오래 축적된 전통적인 집, 곧 미국의 콜
로니얼(colonial) 스타일을 그대로 본떠 짓고 싶어했다.

도면이 그려지고 건축허가가 나서 1989년 3월 19일에 양옥
짓기가 시작되었다. 열심히 공사한 덕분에 하루가 다르게 공
사가 진척되었다.

양옥이 완공되자 화가는 한옥에서 거처를 옮겨 1989년 7월
28일에 입주했다. 서양의 전통적 지혜가 듬뿍 풍기는 집이 참
좋아 보였다. 이를테면 집 현관과 부엌 쪽이 일직선으로 트여
있기 때문에 통풍이 아주 자연스럽게 이루어지는 점이 그랬
다.

집 구조는 지하 일층에 지상 이층이다. 일층은 화가가 주로
쓰는 응접실과 아내가 쓰는 거실이 각각 하나에다 뒤켠에는
부엌과 식탁방이 있다. 이층의 한켠에는 화실이, 또 한켠에는
화가 내외의 침실이 마련되었다. 집의 치장은 원형대로 나무
로 벽면과 덧창을 꾸몄다.

이 양관이 화가의 마지막 집이었다. 여기서 일 년 반을 살다가 세상을 떠난 것이다. "남편이 나를 위해 짓고 있는 집"이라는 예감대로 지금은 화가의 아내가 노후를 보내고 있다.

5.

"당신 성질처럼 푸드득, 그렇게 금방 돌아갔다." 1990년 12월 27일 늦은 밤, 죽음이 믿기지 않는 듯 화가의 아내가 망연히 나에게 전해 준 말이었다. 죽음의 예정은 생명의 숙명이지만 그 즈음의 화가는 건강했다.

화가의 사인(死因)은 지병인 천식이 갑자기 도진 것이었다. 천식은 특히 겨울날을 조심해야 한다는데 화가가 타계하던 날은 본격적인 겨울날씨로 퍽 추웠다. 그런데다 화가는 전날 밤 집에서 위스키를 조금 마셨다.

그날 낮 비원 앞 한정식 집에서 점심을 들었다. 식사에 앞서서 숨이 차다면서 더운 물을 한 컵 마시긴 했지만 식사는 유쾌했다. 그런데 두시경 식사를 마친 뒤 차를 타고 나오다가 호흡이 다시 곤란하다는 말을 해서 예와 같이 간단히 치료하면 될 줄 알고 내외는 한국병원으로 갔다. 병원에서 산소호흡기를 가져다 대도 화가의 고통은 더욱 심해졌다. 간호사들이 인공호흡을 시도했으나 별무효과였다. 오후 네시경, 아내만이 임종한 가운데 선종했다.

참으로 갑작스럽고 예기치 않은 죽음이었다. 그러나 타계하고 보니 죽음을 예감한 행동이 있었다. 해묵은 종이뭉치 속에서 먹그림을 가려내고, 마땅치 않은 것들은 벽난로에 집어넣어 태워 버린 것은 세상을 떠나기 하루 전날이었다.

그가 마지막 붓을 든 것은 죽기 사흘 전인 12월 24일이었다. 『동아일보』 신년휘호용으로 새가 하늘로 비상하는 모습을

88. 〈초생달과 노인〉 1988.
캔버스에 유채. 35×27.5cm.
개인 소장.
"한가롭다"는 뜻의 한자 '閑' 또는 '閒'은 "한가로움이란 문틈으로 나무를 또는 달을 바라보는 여유로움"이란 뜻에서 유래한 것. 그림에서 노인이 나무를 바라보고 있는데 멀리 하늘에 달이 걸려 있다. 산업근대화의 당위성을 믿고 그 사이 우리 백성들이 한결같이 입에 풀칠한다고 한눈 팔지 않고 바삐 뛰었는데, 지금은 광속(光速)의 전자환경을 헤쳐 가야 한다고 도처에서 나팔을 불고 있다. 하지만 '이게 과연 삶의 본연일까' 하는 반성의 소리도 높다. 한 앙케트에서 일본사람들이 누구나 바빴던 20세기의 상징 한자로 꼽은 것은 '바쁠 망(忙)' '움직일 동(動)' '흐를 류(流)'의 순서였는데, 정반대로 21세기에 고대하는 대표 한자로는 '즐거울 낙(樂)' '꿈 몽(夢)' '한가할 유(悠)'를 순서대로 꼽았다. 일본사회가 우리의 선행지표라 하지만, 20세기를 산 화가는 이미 21세기의 바람직한 덕목을 그려 놓았다.(p.134)

화가가 죽음을 예감한 그림이라고
믿어지듯이, 장욱진은 평소 자신의
분수를 알고 지키는 데 한없이
엄격했다. 이를테면 1983년 봄 유럽
여행길에 올랐을 때의 일화이다.
파리도 처음으로 찾았는데 그때
교환교수로 머물던 큰사위 가족은
자가용을 가진 친지에게 어렵사리
부탁해서 루브르 박물관으로
안내했다. 그런데 입구에서 일행들만
들어가라며 그 사이 바깥에서
기다리겠다고 고집한다. 당연히
좋아할 것 같아 모시고 왔다며
들어가자고 재촉하니, "지금 이
나이에 루브르를 둘러보아 뭘
하겠는가"며 버티더란 것이다.
육이오 동란이 끝나자 의욕을 새로
가다듬은 우리 청장년 화가들은
한결같이 파리를 동경했다. 파리만
한번 다녀오면 금방 그림이 될 것
같다는 분위기가 팽배했던 것이다.
어쩌다 파리 여행만 해도 훈장이라도
받은 듯이 자랑하던 시절이었다.
지금 파리를 근거로 국제적 명성을
쌓은 '물방울 작가' 김창열(金昌烈)이
1950년대말에 처음 파리에 도착해서
고국 친지에게 보낸 편지는 "나도
파리에 왔다"는 단 한마디 글이었다
한다. 루브르를 들어가지 않은
장욱진의 고집은 "그림에 대한
고심은 어디에 있으나 마찬가지"라는
믿음에서 나온 것이겠다.(p.137)

그린 매직 마커 그림이다.

화가는 한평생 일상생활의 번잡함을 멀리했다. 신변용품도 필요한 것만 지니고, 화실에서 그림일이 끝나면 언제 그림을 그렸는가 싶게 정돈해 두는 버릇이 있었다. 세상을 떠났지만 그가 앉았던 자리는 한치의 흐트러짐이 없이 말끔했다. 깃든 자리를 흐트리지 않고 날아간 새처럼. 그래서 새의 승천을 담은 화가의 마지막 그림이 이승을 떠나는 화가의 고별그림이라 여겨졌다.

그의 마지막 유화 가운데 한 점인 〈밤과 노인〉(1990, 도판 89)도 보는 사람에게 죽음을 예감케 하고 있다. 오솔길을 지나 밤의 동산 위로 도인이 하늘로 떠 가고 있는데, 도인의 떠남에 놀란 때문인지 오솔길 반대방향으로 아이가 뛰쳐나가고 있다. 다만 한평생 화가의 그림 속 반려이던 까치가 왕릉을 지키는 석수(石獸)처럼 다소곳한 모습으로 도인을 경원하고 있는 형국이다. 흑갈색(黑褐色)의 동산에는 검은 톤이 짙게 깔려 있다. 작가가 죽음에 가까워지면 검은색으로 기우는 경향이 있다던데,[60] 장욱진도 그러했단 말인가.[61]

〈밤과 노인〉은 중국 명나라 때 화가 주신(周臣, 1500-1535)의 〈몽권초당도(夢倦草堂圖)〉(도판 87)와 인상이 아주 비슷하다. 신선이 되려는 선비의 꿈을 그린 〈몽권초당도〉에도 하늘을 떠다니는 선비의 모습이 나타난다. 〈밤과 노인〉은 육이오 전쟁 중에 그렸던 〈자화상〉(도판 15 참조)과 화의가 연결된다고 한 평자는 말한다.[62] 이 지적처럼, 세상은 온통 전쟁이 소용돌이치는 파국임에도 불구하고 목가적 평화가 물씬 풍기는 분위기의 〈자화상〉이 그려진 것은 당시의 현실과는 엄청난 괴리가 분명하다. 하지만 역설적으로 그만큼 평화를 갈구하는 화가의 진실성이 극적으로 표출된 것으로, 여기서 사회파국

극복적 진실을 찾는 화가의 모습이, 막다른 골목으로 달려온 끝에 화면의 전면에 불쑥 등장하는 자못 대결적 양상으로 조형되어 있다. 반면 〈밤과 노인〉은 마침내 화가가 그 대결을 끝내고 떠나는, 생명질서 순응적 진실의 모습으로 조형되어 있는바, 진실성의 고양이란 면에서 앞의 그림과 화의가 이어진 그림이라 말할 수 있을 것이다.

자유, 진실, 완벽을 향하여

1.

장욱진의 그림에는 무엇보다 시각의 신선함이 있어 즐겁다. 우리 본연에 내재해 있던 갈구가 세상 탓으로, 시절 탓으로 급격한 변화의 큰 파도 속에서 파묻혀 버리고 만 것을 대신 충족시켜 주는 그런 신선함이다. 도시화·산업화의 소용돌이 속에서 포기할 수밖에 없다며 체념하고 만 시골·전원·산촌·고향·푸르름이 그의 그림 속에서 도시의 회색빛을 이겨내는 한 줄기 빛이 되고 있다. 사라지고 있는 풍물 또는 풍경을 되살려 주고 있는 그의 그림에서 우리는 옛것의 새로움을 느끼는 것(溫故知新)이다.[63]

그리고 이성적이어야 하고, 합리적이어야 하고, 어서 어른스러워져야 한다는, 유형·무형의 사회적 압박 속에 살 수밖에 없는 우리의 삶에서 그의 그림이 보여주는 아이들의 순진함과 무구함은 "아이는 어른의 아버지"임을 새삼 일깨워 준다. 그리고 자연의 본질은 생명력인데 아이가 등장하는 그의 그림 또한 생명력이 충만하다. 사람에게선 생명력이 아이에서 한 정점을 이루고 있기 때문이다.

그래서 장욱진의 그림은 보는 사람에게 위로를 준다. 사람

은 자연에서 와서 결국 자연으로 돌아간다. 생업으로 한평생 눈코 뜰 새 없이 바삐 사는 보통사람도 언젠가 자연의 의미를 새겨 볼 겨를이 운명처럼 다가오기 마련이다. 자연 회귀는 사람의 타고난 본성이기 때문이다. 그만큼 자연의 아름다움을 해석하고 재현한 화폭은 정서적으로 보통사람들을 따뜻하게 감싸 준다.

각박한 세상살이에서 위로처럼 소중한 것이 없다. 세상을 구제하겠다는 종교가 사랑을 높이 치켜들고 있지만 내세적(來世的)이라 막연한 감이 없지 않다. 반면, 예술에서 얻는 위로는 구체적이고 현세적(現世的)이다. 각박하고 틀에 박힌 일상생활에서, 코끝이 찡하게 느껴지는 감동은 갈증 끝에 얻어 마시는 한 잔의 감로수맛인 것이다. 음악학자들의 주장이 옳다 싶은데, 브람스의 교향곡 1번을 들으면 가슴이 울컥해지면서 그 순간은 온 세상 사람을 사랑하고 싶고, 온 세상 일에 마냥 너그러워지고 싶은 마음이 가득해진다.

좋은 미술도 역시 그러하다. 마티스는 "내가 꿈꾸는 것은 골치 아픈 주제가 아니라 피로에서 헤어나올 수 있는 좋은 안락의자 같은 균형과 순수와 정적의 예술"이라 했다. 좋은 미술은 이처럼 위로를 준다.

2.

보는 사람에게 위로를 줄 수 있는 그림은 '위대한' 그림일 것이다. 뉴욕 현대미술관이 펴낸 『현대미술이란 무엇인가(What is Modern Painting?)』라는 책에서는 위대한 미술의 조건으로 자유, 진실, 완벽을 꼽고 있다.[64]

자유는 위대한 그림이 되기 위한 조건이자 결과다. 민주사회라면 시민이 반드시 누려야 할 최소한의 자유로, 표현의 자유, 궁핍과 검열과 공포로부터의 자유, 이 네 가지를 꼽고 있다.[65] 해방 이후 줄곧 우리 사회는 명색이 민주사회를 표방하고 있는 까닭에 표현의 자유 같은, 사회적 성격이 강한 자유는 보장되어 온 셈이지만, 궁핍으로부터의 자유는 개인차가 많았다.

다른 사람도 마찬가지지만 장욱진이 해결해야 할 발등에 떨어진 당면 자유는 궁핍으로부터의 자유였다. 다행히도 넉넉한 가문에서 출생했고, 성가(成家)해서는 살림을 도맡는 아내 덕분에 궁핍에서 자유로울 수 있었다.

불경 어느 구절에 "남자가 처자와 집에 매인 것이 감옥보다 심하다. 감옥은 풀려날 기

미가 있지만 처자는 잠시도 마음을 멀리할 수 없구나"라고 했지만 장욱진은 보통사람과 달리 가정생활의 경제적 부담으로부터 자유를 누렸다. 여느 사람은 꿈도 꾸기 어려운 이런 자유를 누리는 데는 그림밖에는 아무것도 모르겠다고 고집[66]하는 그의 무모한 용기가 작용했고, 그러기에 사람들은 장욱진을 기인이라 여겼다.

그러나 경제와 연결시키지 않았던 장욱진의 생활방식은 전통시대에는 그리 유별난 것도 아니었다. 문인화의 전통이 그러한데, 그림이란 자기수양과 자기해방을 위한 과정이었지 그림으로 돈을 번다는 생각은 통하지 않았다. 이런 점에서 장욱진은 문인화가적 생활 전통을 보여주었던 마지막 화가이지 싶기도 하다.[67]

하지만 문인화적 미덕은 오늘날에도 가치가 있다고 생각한다. 예술가가 가난해야 할 필요도 없고 가난한 것이 미덕일 수는 없지만 돈과 너무 연관된 예술활동은 어색하고 거북하기 때문이다. 요즈음은 그림으로 돈을 크게 번, 그래서 화벌(畵閥)이라는 말을 듣는 인사들이 나타나고 있고, 음악인들도 돈타령에 빠진 사람들이 적지 않다는 소문이다.

언젠가 연극을 특히 좋아하는 문화인사 한 분이 나더러 연극을 좀 보러 다니라고 권고해 왔다. 그 까닭을 물으니 아직도 연극판에는 굶어 죽기를 마다하지 않고 제 신명에 세월 가는 줄 모르는 사람이 많다고 해 그 인사의 말이 일리가 있다고 동감한 바 있다. 예술이 상업화·상품화를 동기로 삼는다면 그건 '반(反)예술'이라는 소설가 박경리의 경구는 요즈음에 적잖이 확산된, 알게 모르게 돈에 연연하는 문화예술계의 얄팍한 분위기에 보내는 경고이다.

곤궁으로부터의 자유와 함께 장욱진이 누리고자 했던 자유는 여럿 더 있다. 우선 세상의 통속적인 기준으로부터 자유를 누리고자 했다. 자신의 그림세계를 알고 싶어하는 사람에게 화가가 자주 피력했던 구호 같은 말이 있다.

"나는 체면 같은 것은 진작 다 잊어버렸다."

체면은 사회란 이름으로 남들이 강요하는 기준이요 시선이다. 체면은 새로움을 추구하는 창작에 도움이 되지 않는다. 창작은 남의 시선을 수용하는 것이 아니라 자신의 시선을 다른 사람에게 납득시키는 과정이기 때문이다.

체면 잊기는 그림에서도 그랬지만 세상살이에서도 그랬다. 가까운 친지들에 대한 인사치레 같은 '잡사(雜事)'는 그의 안중에 없었다. 그만큼 자신이 보람으로 여기는 일에 대한 집중의 시간을 늘릴 수 있었다. 하찮은 글을 쓰는 주제이지만 나 같은 사람도 비록 힘이 들지라도 원고지를 마주하고 있을 때는 내가 실감되고 그래서 이런 시간이 많았으면 하고 간절히 바라는 바이지만, 세상 체면 때문에 내 욕심이 뜻과 같지 않은 현실에 부닥칠 때마다 장욱진의 용기에 절로 경의가 표해진다.

장욱진의 자유에는 '나이로부터의 자유'도 빠뜨릴 수 없다. 내가 화가를 처음 만나 연세를 물으니 "일곱 살"이라 대답했다. 쉰일곱의 나이를 그렇게 말했던 것이다. "나이는 먹는 게 아니라 뱉어 버리는 것"이란 말이 그의 상투어가 되다시피 했다.

나이가 들면 생각이 굳어지기 마련인 게 보통사람의 삶의 방식인바, 그걸 경계하는 말이었다. 이 때문이라 싶은데 장욱진은 동년배 대신 후배들과 어울려 젊은 사람들로부터 자극을 받으려 애썼다. 그리고 자식 나이 또래인 나 같은 사람에게도 항상 경어를 쓰는 것이었다.

화가는 비교의 고민에 빠지는 법이 없이 '비교로부터의 자유'도 체질화하고 있었다. 그림이 호구지책이 되기 어려웠던 시절, 어느 제자가 와서 다른 일자리에 있는 사람들은 이런저런 식으로 돈을 잘도 벌고 있다고 하소연하자, 장욱진은 대뜸 "비교하지 마라"고 호통을 친다. 도인이 아니고는 도달하기 어려운 경지이다.

세상사람들은 남과 비교하면서 희열을 느끼는가 하면 좌절을 겪는다. 그런데 비교하는 세상살이는 희열보단 상대적 박탈감이 압도하기 일쑤다. 비교하지 않는 장욱진은 그만큼 자존과 자긍의 마음이 높았다는 말이다. 이 연장으로 남들이 화가와 같은 시대를 살았던 '숙명적'인 화가들, 이를테면 어떤 면이 이중섭을 닮았다는 말을 건성으로 할라치면 여간 싫어하지 않았다. 이중섭을 평가하기 때문에 "그는 그다"고 강조한 반면, 자신이 남과 비교되고 비유되는 것은 견디지 못했다.[68]

비교하지 않는 생활방식과 관련이 있을 것인데 장욱진은 남을 질시하거나 나쁘게 말하는 법이 없었다. 남을 비하하면서 자신의 정체감을 세우는 것이 여느 사람들의 버릇이지만 화가는 좋고 싫고 간에 남을 입에 올리지 않았다.

이처럼 장욱진은 체면·나이·비교로부터의 자유를 체질화하고 있다. 그만큼 우리에게 자유의 새 경지를 확인시켜 준 것이다.

책임이 따르지 않는 자유는 방종이다. 이 점을 화가는 누구보다 잘 알고 있었다. 언젠가 내외가 주고받는 말을 내가 엿들은 적이 있는데, 무슨 말 끝인지 "자유는 멋대로 하는 것이 아니다"는 아내의 말에, 화가는 "그렇다. 그렇다면 고쳐야지" 했다. 그가 누렸던 자유는 자신만을 위한 아집과 독선이 아니어서, 그림을 통해 보는 사람에게 넉넉한 자유감·해방감을 안겨 줄 수 있었다.

화가의 그림에는 줄지어 날고 있는 새가 자주 나타난다. 네 마리씩 줄지어 하늘로 날아가는 것을 보고(도판 40 참조) 무슨 새인지 화가에게 물은 제자가 있었다. 참새라는 대답이 나왔다. 기러기가 그렇지 참새는 그렇게 줄지어 날지 않는다고 반문했다.

화가의 대답은 즉각적이고 단호했다. "내가 그렇게 하라고 했다"는 것이다. 그림에서는 화가가 주인이라는 뜻이다. 화가의 자유는 그림을 보는 사람에게도 자유가 된다.

3.

완벽에 관해서는 어떠했는가. 그림이 보여주는 완벽은 원을 그리되 기계적으로 그려진 원이 아니라 보름달처럼 차지도 기울지도 않은 미묘한 원 같은 것이라 했다.[69] 장욱진의 그림은 보면 덜한 것 같으면서도 덜하지 않은, 꼭 그럴 수밖에 없는 자연처럼 조형이 이루어져 있다.

장욱진의 조형적 완벽성은 선묘로 된 먹그림에서 쉽게 간파할 수 있다. 먹그림 〈안경 쓴 자화상〉(1986, 도판 90)은 붓에 먹을 한 번 찍어 단번에 완성한 그림이다. 코를 그리지 않았지만 사진보다 더욱 실감나게 화가의 인상을 표출하고 있다. 한쪽 귀는 그리지 않았어도 다른 귀가 있어 전혀 한쪽 귀

90. 〈안경 쓴 자화상〉 1986.
닥종이에 먹. 38×27.5cm.
김형국 소장.
화가의 빼어난 소묘력이 잘 나타나 있다. 화가는 만년에 백내장 수술을 한 뒤 안경을 쓰기 시작했다.(p.144)

91. 〈수하도인〉 1982.
화선지에 먹. 50×34cm. 개인 소장.
화가는 부드러운 새 붓보다 낡아서 빳빳해진 붓을 즐겨 사용했다.
한 번 붓을 그었는데도
나무줄기가 서넛 농담(濃淡)으로
나타난 것도 그 때문이다.(p.145)

92. 〈가로수〉 1978.
캔버스에 유채. 30×40cm.
개인 소장.
화가는 이 작품이 고향에서 가까운
천안 인근의 국도풍경을 그린
것이라고 나에게 말한 바 있다.
덕소화실 입구에서 화실로 들어가는
삼백여 미터의 오솔길 옆으로 포플러
나무가 줄지어 서 있었고 내방객들은
그것을 덕소화실의 랜드마크로
여기곤 했다.

가 없다는 이질감을 주지 않으며, 안경의 코걸이가 코가 있음
을 자동으로 연상시켜 주기 때문에 코 그리기를 생략해도 자
연스럽기만 하다.

먹그림 〈수하도인(樹下道人)〉(1982, 도판 91)의 필선(筆線)
역시 날렵하고 경쾌하다. 날렵하여 까치는 막 나무에 내려앉
은 듯 사뭇 역동적으로 보이고, 경쾌한 나머지 도인의 왼손과
시동(侍童)의 오른손만 그려 놓아도 두 사람의 한 손씩만 그
려 놓았다는 불편함이 전혀 느껴지지 않는다.

두 그림에서 두 가지를 확인할 수 있다. 하나는 "소묘성과
형상성을 다 갖춘 사람으로 우리 현대미술에서 장욱진이 최
고 경지에 간 사람"이라는 최종태의 말이 납득된다는 점이고,

또 하나는 우리 문화예술의 특징이라는 선(線)의 미학을 장욱진의 경우에서 실감할 수 있다는 점이다. 우리 예술의 특장이 '선의 미학'에 있음은 우리도 알고[70] 외국의 안목[71]도 주목한 바이다.

선의 묘미는 우리 자연에서 왔다는 것이 한 조각가의 관찰이다.

"소나무가 꾸불꾸불한 것만 같지만 사실은 굽어지다가도 다시 쉬었다 굽어진다. 선의 묘미가 숨어 있는 것이다. 지붕 처마선이나 버선의 코가 휠 듯 말 듯하며, 그릇의 곡선 또한 지나치는 법이 없다. 논밭에서 쓰던 호미와 낫이 그러하고, 어머니가 이고 다니던 물항아리가 그러하다. 직선적인 고속도로는 빨리 달릴 수 있지만 시골길처럼 재미는 덜하다. 하지만 너무 꾸불꾸불한 시골길만 오르락내리락하다 보면 세월 가는 줄 모르는 타성에 빠지기 십상이다. 그런데 우리 선인들은 지나친 직선도 아니고 지나친 곡선도 아닌 그 중간 맛을 잘 알고 있었던 것 같다."[72]

장욱진의 그림도 이처럼 "선이 살아 있다." 탄탄한 균형감과 꽉 짜인 완성감을 느끼게 해준다. 그런데 완벽이 예술가 스스로의 평가일 수는 없다. 엔지니어나 장인은 만족과 완성을 말하지만, 예인(藝人)에게는 끝까지 미진(未盡)과 미완(未完)이 남을 뿐이다. 최근작이 퍽 득의(得意)의 그림 같아서 "만족하느냐"는 주위의 물음에, "만족은 없고 개중에 좋아하는 것은 있다"고 화가는 대답하곤 했다.

4.

위대한 그림은 진실을 지향한다. 그렇지만 진실은 사실과 반드시 일치하지는 않는다. 혹독한 전쟁을 겪고 나서 "전쟁은 지옥이었다"는 장군의 회고가 말하는 지옥은 사실이 아니다. 아무도 지옥을 경험한 바가 없기 때문이다. 하지만 사실이 아닐지라도 지옥은 전쟁의 참상을 웅변해 주는 더없이 진실된 말이다.

좋은 그림도 그런 것이다. "그림은 거짓을 통해 진실을 보여주는 것"이라는 피카소의 말[73]은 옳다. 피카소의 누드그림에 나타난 여체는 해부학적 사실과는 크게 다르지만 그의 그림만큼 여체를 아름답게 보여주는 그림도 많지 않다. 위대한 그림은 이처럼 진실을 보

여주는 데 성공하고 있다.

장욱진의 그림에는 집이 나무 위에 걸려 있기도 하고(도판 92), 사람이 물구나무서서 바라본 것처럼 나무 위에 거꾸로 매달려 있기도 하다. 모두 우리가 만나는 일상적인 사실이 아니다.

그러나 평상적인 방식으로 바라보는 것만을 사실의 전부라 치부할 수는 없다. 아이들처럼 머리를 꾸부려 두 다리 사이로 바라보기도 하는 동작을 취하면 나무 아래의 집이 나무 위에 나타날 수 있다. 거꾸로 서 있는 집은 우리가 서 있는 지구 반대편의 집 모습일 것이니, 우리가 지구 반대편의 사정을 이야기하듯이 화가도 그런 지경을 그림으로 그려 놓았지 싶다.

장욱진의 많은 그림에는 해가 그려지고, 거기에는 거의 어김없이 달도 함께 등장한다. 해와 달의 공존은 시간이 흐르지 않는 상태이다. 불변의 시간이고, 삶과 죽음이 모두 하나로 존재하는 무시영원(無時永遠)의 경지다. 무시영원은 인간이 이룰 수 없는 꿈이지만 그 꿈을 버리지 않는 것도 사람의 실존 방식이고 진실이다. 장욱진은 그 진실을 정감과 서정으로 그리고 있다.

장욱진의 그림은 이처럼 사실을 넘어선 경지의 아름다움을 보여준다. 그런데 이 아름다움의 경지가 아름다움 그 자체로만 머물지 않고 '선(善)하다'는 느낌도 함께 전하고 있다. 그의 그림을 보고 있으면 푸근하고 넉넉한 마음이 느껴지고 거부감이 생기지 않는 것은 필시 그림이 착하기 때문일 것이다. 그리하여 아름다움과 착함이 동행하고 있음을 느낀다.

서양의 발상법과 달리, 항상 미와 선의 동행을 지향하는 것이 동양의 미학이다. 공자 말씀이 그 근거가 되겠는데, "시(詩)란 한마디로 사악한 생각이 하나도 없다(詩三百, 一言而弊之,

93. 〈회중시계〉 종이에 볼펜.
10×10cm.
화가는 오래된 시계를 좋아했다.
스위스로 여행하는 친지에게 이런
시계를 하나 사달라 부탁했는데,
과연 스케치와 꼭같은 모양의 골동
회중시계를 구할 수 있었다. 한편
출퇴근을 하지 않는 화가의
일상이면서도 라디오 방송의
시보(時報)와 일초도 틀리지 않을
정도로 정확한 쿼츠 시계를 애용했다.

思無邪)"는 경지라 했다. 조형의 시인인 화가들에게도 어김없는 말이다.

우리의 일상적인 말에도 그렇게 나타난다. 지고지선한 최상의 경지를 일컬어 '진선진미(盡善盡美)'하다고 말한다. 다함이 없도록 착하면서 동시에 다함이 없도록 아름다운 경지를 궁극의 경지라 여기고 있다. 그 경지에서 역시 아름다움과 착함이 함께 하고 있다.

진선미(眞善美)의 순서로 최고미인을 선발하는 방식에서도 우리의 미학(美學)이 깔려 있다. 미인을 뽑는 자리인 만큼 당연히 '미(美)'가 일등 자리를 차지해야 마땅할 터인데 오히려 선을 이등으로, 진을 일등으로 뽑는다. 동양의 미학에서는 전혀 이상할 것이 없다. 아름다움보다는 착함이 더 윗길이고 착함보다는 참된 것이 더 윗길이기 때문이다.

화가가 명륜동에서 시간을 보내던 시절, 이웃의 동성고등학교 교장과 친분이 두터웠다. 〈하얀 집〉(1969, 도판 2)이 그 교장에게 정표로 전해진 것도 그런 인연에서다. 그런데 훗날 이 그림이 교장가족의 병원비 마련을 위해 다른 사람의 손에 넘어갔다는 소식을 전해 듣자 화가는 "그림이 좋은 일 했다"고 반응한다. 이처럼 진(실)은 착함과 아름다움의 복합체인 것이다.

그림을 이상과 보람으로 삼았던 화가는 또한 그림을 가족에게 보내는 사랑이자 축복으로 여겼다. 평생 화가 뒷바라지로 고생한 아내[74]를 위해 이름까지 적은 초상화를 두 점이나 제작했고, 시집간 딸들의 득남을 기원해 고추를 내놓은 아이

94. 〈대나무집 주인〉 1985. 부채에 먹. 31×36cm. 개인 소장. 대나무 옆에 죽순이, 어미 닭 옆에 병아리가 있는 모습이. 우리의 기복사상(祈福思想)대로 다남자(多男子)를 기리고 있다.

를 그린 유화(도판 95)를 제작하기도 했다.[75] 그림은 이렇게 착함을 실현할 수 있어 아름다운 것이다.[76]

장욱진이 도달하고자 했던 진실은 또한 보편성의 경지이기도 했다. 세상이 자본주의 대 공산주의로 대립하고 있던 시절, 한쪽의 사실은 다른 쪽에겐 사실이 아니었다. 그러나 진실은 두루 통용되는 경지이다. 장욱진은 진정한 아름다움은 누구에게도 다가갈 수 있다고 믿었다. "미술은 가장 보편적인 언어다. 누구하고도 이야기할 수 있고, 누구도 좋아할 수 있는 것이며, 누구도 나이 들어 할 수 있는 작업이다"면서, 화가는 그렇게 넓은 포용성과 보편성에서 그림의 미덕을 찾았다.[77]

장욱진은 이 보편성을 단순함에서 찾았다. 화가의 전매특허 같은 말은 "나는 심플하다"[78]였다. 심플(simple)은 단순함이란 뜻과 함께 순전함, 수수함, 소박함, 조촐함, 순진함, 성실함, 천진난만함을 포괄하는 다의적(多義的)인 말이다. 그의 심플은 이 모두를 아우르는 말이기도 했다.

끝까지 간 예술이 심플을 구현한 경우는 베토벤의 후기음악이 좋은 보기다. 그의 후기음악을 대표하는 것은 현악 사중주들인데, 초기와 중기 때의 사중주와는 달리 무엇보다 간명한 선율이 힘차고 아름답고 투명하게 울리고 있다. 만년에 이런 경지를 보여주었기에 그를 악성(樂聖)이라 부르는 것이다. 영국시인 엘리엇(T. S. Eliot)은 "사람의 마음이 누그러지고 느긋해질 수 있음은 예술이 복잡하게 얽힌 사람의 삶을 단순화시켜 주기 때문이다. 그런 단순화를 통해 사람의 삶은 넉넉하고 신선해질 수 있다"고 했다.

"끝까지 간 교묘함은 어리숙하게 보인다(大巧若拙)"는 노자(老子)의 말처럼, 장욱진의 그림은 고졸(古拙)하고 단순하다. 단순함은 그림의 시작이자 끝이다. 그래서 아이들도 좋아하

95. 〈엄마와 아이〉 1984.
캔버스에 유채. 18×14cm.
개인 소장.
아이의 고추까지 그린 점에서
다산(多産)을 기원한 그림임을
알 수 있다.(p.150)

고 그림감상의 연조(年條)가 깊은 어른들도 애호한다. 그의 그림을 보고 있으면 사람의 본질이라 할 순진무구로의 회귀를 재촉한다.

이런 그림이 나올 수 있었던 것은 역시 그 사람 때문이었다. 그의 인품을 접해 본 사람은 화가가 얼마나 자신에게 정직하고 엄격하고 치열했던 사람인가를 체감으로 알고 있다.

장욱진을 일컬어 김원용은 "언제 보나 순진무구하고 그림 이외는 완전 무능해서 두 손에서 붓만 빼앗으면 그 자리에 앉은 채 빳빳하게 굶어 죽을 사람 같다. 타고난 예술가라고 다시 한번 감탄한다"고 적고 있다.[79] 최순우는 "철학자도 시인도 아니지만 화가가 외곬으로 다다를 수 있는 분명한 인생관과 예술관 그리고 마치 그 어느 신심(信心)의 깊이에도 비길 수 있는 간절하고도 맑은 시심(詩心)과 그 예술에 대한 신념을 굽힐 줄 모르는 사람"이라 했다.[80]

이처럼 장욱진은 세상이 무어라 하든, 남이 무어라 하든 스스로 좋아한 것에 확신이 있었던 사람이다. 좋아한 일에 일생을 걸 수 있는 용기있는 사람이었다.[81] 붓으로 바위에 구멍을

96. 〈난초와 풍경〉 1985.
캔버스에 유채. 31.5×18.5cm.
개인 소장.
꽃 피고 새 우는, 그런 아름다운 곳이 부처님의 경지라고 화가는 믿었다.(p.152)

97. 충남 연기군 동면 송룡리의 화가 생가. 현재는 족질이 살고 있다.

98. 탑비(塔碑). 1991년 3월말,
백일 탈상 때 세웠다.
충남 연기군 동면 응암리 선영에
서 있는 탑비 디자인은 조각가
최종태가 맡았고, 비문은 내가
지었다. 비의 상단은 『동아일보』
1991년 신년휘호로 그렸던 화가의
마지막 그림을 음각한 것이고,
하단은 〈손자〉(도판 39)에서
선을 따 와 양각한 것이다.

내서 거기서 물기를 얻겠다고 집착한 사람이다.[82]

그렇게 해서 얻어진 그림에 자기실현과 자기구원이 있다고
믿었던 사람이다. 이 점은 그의 그림이 증언해 준다. 그는 이
상향을 찾는 도인의 한일한 경지를 즐겨 화폭에 담았는데, 도
인들은 모두 화가의 자화상이었다고 나는 확신한다.

특이하게도 장욱진은 일상생활에서 희로애락의 감정 표출
이 없었던 사람이다. 조형의 시인 장욱진의 한평생은 꼭 김광
섭(金珖燮, 1905-1977) 시인이 노래한 「시인(詩人)」의 모습 그
대로였다.

(전략)
늙어서까지 아껴서
어릿궂은 눈물의 사랑을 노래하는
젊음에서 늙음까지 장거리의 고독
컬컬하면 술 한 잔 더 마시고
터덜터덜 가는 사람

신이 안 나면 보는 척도 안 하다가
쌀알만한 빛이라도 영원처럼 품고
나무와 같이 서면 나무가 되고
돌과 같이 앉으면 돌이 되고
흐르는 냇물에 흘러서
자죽은 있는데
타는 노을에 가고 없다.

주(註)

1. 김우창, 「풍경과 그 선험적 구성」, 『월간미술』, 1996년 2월호, 170-181쪽.
2. 정영목, 「소중한 작가론, 더욱 절실한 작품론」, 『한겨레신문』, 1993년 6월 11일.
3. 1996년에 뉴욕 현대미술관에서 열린 「피카소와 그의 초상화법 특별전」에도 대거 출품된 바 있다.
4. 『삼국사기』 「열전」 '솔거' 조에 그렇게 적혀 있다.
5. 화가의 손등에는 그때 형님이 연필심으로 찍은 자국이 파르스름하게 한평생 남아 있었다.
6. 장욱진이 유영국, 권옥연, 이대원 제씨와 함께 참가한 「2·9 동인전」은 1961년부터 1964년까지 네
 차례 열렸다. 「2·9 동인전」은 경성제2고등보통학교 동문들의 동인전으로, 제2고보의 '2'와 이들에게
 감화를 많이 주었던 일본인 미술선생 사토 구니오(佐藤九二男)의 이름 가운데서 '9'를 따서 지은 것이다.
 삼학년 때 퇴학을 당하지 않고 제대로 졸업했으면 화가는 11회 졸업생이 된다.
7. 화가와 같은 반이었던 유영국과의 관계에 대해서는 다음 글 참조: 유영국, 「언제고 스스럼없이
 자네라고 부를 수 있는 친구 욱진」; 장욱진, 「고집으로 지내온 화가 영국」. 두 글 모두 『화랑』 1976년
 봄호에 실려 있다.
8. 이대원, 『혜화동 50년』, 열화당, 1989.
9. 武藏野美術大學, 『武藏野美術大學六十年史: 1929-1990』, 東京, 1990.
10. 藝術新潮, 『東京藝大百年史』, 1987년 10월.
11. 일본 에도(江戸)시대(1603-1867)의 우키요에(浮世繪) 작가로, 특히 부인상(婦人像) 시리즈가 유명하다.
 우키요에는 그 시대의 서민계층을 기반으로 발달한 풍속화인데, 목판화를 주된 표현양식으로 삼아
 대량생산되었다. 그래서 20세기초 전후에 유럽에서도 널리 수장되었고, 그 일환으로 반 고흐가
 우키요에 그림을 모델로 유화를 그리기도 했다.
12. Elizabeth H. Turner, "Paris: The Capital of America," *Americans in Paris*, Washington D.C.:
 Counterpoint, 1996, 160쪽.
13. 시바 료타로(司馬遼太郎)·Donald Keene, 이태옥·이영경 역, 『일본인과 일본문화』, 을유문화사,

1993.

14. 작가, 영문학자. 일본에 귀화했다.

15. 미국철학자, 동양미술 연구가. 1878년에 일본에 와서 동경대학에서 철학과 경제학을 강의하는
한편, 일본미술 연구에 종사했다. 제자인 오카쿠라 덴신(岡倉天心)과 함께 미술학교를 설립하는 등,
미술행정에 공이 컸다.

16. 이사무의 아버지는 민족주의적 시인인 요네지로 노구치, 어머니는 미국 소설가인 길무어(Leonie
Gilmour). 아버지는 이사무가 여섯 살 때 가족을 내팽개치고 만다. 이사무는 이십대에 파리에서
브랑쿠시의 조수로 일하면서 나무와 돌을 만지는 법을 배웠다.(Bach Friedrich et al., *Brancusi*,
Philadelphia: Philadelphia Museum of Art, 1995) 곧이어 건축가 풀러(Buckminster Fuller)와 무용가
그레이엄(Martha Graham)과 어울린다.

17. 프랑스 유학생이자 에콜 드 파리(École de Paris)의 일원으로, 모딜리아니, 피카소 등과 교우를 나눴던
것으로도 유명한 후지다는 파리에서 동양화풍의 서양화를 그려 주목을 받았고, 연인에게 자동차를
선물할 정도로, 그리고 파리 당국의 세무사찰을 받을 정도로 경제적으로 크게 성공을 거둔 바 있다.
(Billy Klüver and Julie Martin, *Kiki's Paris: Artists and Lovers 1900-1930*, New York: Abrams, 1989)

18. Guy Davenport, "Paris: The Imaginary City," *Americans in Paris*, Washington D.C.: Counterpoint,
1996, 153-160쪽.

19. 시미즈는 1923년에 도불, 부르델을 사사하기 시작했고, 살롱 도톤(Salon d'Automne)에서
회화와 조각으로 입선했다. 「일전(日展)」에서 문부대신상과 예술원상을 수상했으며, 패전 후에는
마리니(Mario Marini, 1901-1980), 자코메티(Alberto Giocometti, 1901-1966) 등과 함께 주요 국제
콩쿠르의 심사위원으로 참가했다. 일본예술원 회원(1965), 무사시노미술대학 교수를 지냈다.

20. 기우치는 도불 전 이미 「문부성 미술전」에 여러 차례 입선했다. 1921년에 도불, 프랑스의 그랑드
쇼미에르(Grande Chaumière) 연구소에서 부르델을 일 년간 사사했고, 오랫동안 체불하면서 후지다
등과 교유하며 함께 공모전에 출품하였다. 이바라기(茨城)상을 수상했고(1967), 일본 현대조각의
제일인자로 평가받고 있다.

21. 장욱진의 일본인 동기생인 미사키는 졸업하자마자 징병당해 중국 양자강 쪽으로 파견됐다가 종전
직전에 일본으로 돌아오는 행운을 입어 생명을 건질 수 있었다는데, 자신의 일본인 동기 중에서는
출중한 예술가는 나오지 않았다는 것이다. 다만 그 당시 미대 졸업생은 모두 창작생활을 염두에
둘 정도로 확신감이 높았다고 자랑한다. 1990년대초, 무사시노미술대학 교수로 정년퇴직했는데,
미사키가 말하는 최근의 미술대학 학생들은 예전과 판이하게 달라 월급쟁이로 자족하고 창작 전념에
뜻을 두는 졸업생은 고작 일 퍼센트란 것이다.

22. 장욱진의 양식 결혼식 때 우인(友人) 대표의 한 사람이었다. 해방 후 경기중학교 미술교사로 있었고, 그

문하에서 최만린(崔滿麟), 한용진 같은 조각가가 나왔다.

23. 구이팔 수복 전 장욱진은 제국미술학교 동창인 이팔찬이 그를 잡으러 다닌다는 소문도 들었다.

“이팔찬은 아주 말이 없던 사람이었다. 공산주의자가 돼서 그랬는지, 아니면 성격 탓에 공산주의자가
됐는지 모르겠다. 후일 월북한 사람들 중에는 빨갱이가 아니면서 그렇게 된 사람이 많았다”고
장욱진은 회고한다. 그 당시의 화단 분위기를 연구한 사람의 말에 따르면 1940년대 즈음에 동경에서
그림을 공부한 한국 사람은 쉰 명에 가깝고, 이 가운데 절반이 육이오 전쟁을 전후해 월북했다
한다.(김영나, 「1930년대 동경유학생들」 『근대한국미술논총』, 학고재, 1992)

24. 박고석, 『글 그림 박고석』, 열화당, 1994.

25. 이 점은 문학에서도 포착할 수 있다. 엘리엇(T. S. Eliot)은 일차대전의 폐허를 보고 「황무지(The
Wasteland)」에서 라일락이 흐드러지게 핀 사월을 노래하고 있다.

26. 1940년에 「선전」에 출품한 그림 또한 〈소녀〉란 제목이라, 같은 그림 같기도 하지만 확인할 길은
없다.

27. 하버드 대학의 포그(Fogg) 박물관에 소장·전시되고 있다. 피카소는 전자의 그림에서 인상파에서
영향받은 주제와 기법을 동원하고 있고, 후자에서는 드가나 툴루즈-로트렉에서 볼 수 있는 주제에다,
고갱류의 후기인상파적 기법을 적용하고 있다는 것이 박물관측의 설명이다.

28. 이남규가 다른 그림이라도 달라 하니, 화가는 장가 가면 주겠다 했다. 그런데 “장가 가는 자리에
와서 실컷 주정만 했지 세상을 떠날 때까지 그림을 주지 않았다”고 이남규는 화가의 장례식 때
털어놓으면서 아쉬워했다.(이남규, 「새처럼 살다가 새처럼 떠나신 선생님」, 최경한 외, 『장욱진
이야기』, 김영사, 1991)

29. William Baumol and William Bowen, *Performing Arts-The Economic Dilemma*, Cambridge: MIT
Press, 1966.

30. Sarah Whitfield, *Magritte*, London: The South Bank Centre, 1992.

31. 이남규, 『그리고 사랑을 그리다』, 바오로 딸, 1995, 14쪽.

32. 1980년대초 연세대 최정호 교수와 함께 화가의 수안보화실을 찾았다. 화가의 아내는 서울에 가고
없었다. 최교수가 불쑥 던진 말에 화가의 대답도 단도직입적이었다.
“요즘도 부부싸움을 하십니까?” “그럴 기운이 있어야지요.”
“그래도 선생은 지은 죄가 많지 않습니까?” “나는 평생에 그림 그린 죄밖에 없습니다.”

33. William Rubin, *Picasso and Portraiture*, New York: Museum of Modern Art, 1996.

34. John Richardson, *The Life of Picasso*, Vol.I(1881-1906), New York: Random House, 1991.

35. 집을 삶의 근본으로 삼는 원초적 발상은 아마존 강가에 살고 있는 인디오족 야노마미에서 엿볼 수
있다. 야노마미족은 밀림에 사는 동물들을 잡아먹고 사는데, ‘야노마미’란 동물과는 달리 ‘집을

짓고 살아가는 존재'라는 뜻이다. 같은 맥락에서 저소득층 주택문제를 연구하는 사람들은 "집 없는 사람에게서 애국심을 기대할 수 없다"고 확신한다.

36. "계속 이어지는 그림이 좋은 그림"이라고 여겼던 화가의 말처럼 화실이 달라졌다 해서 그림이 구조적인 변모를 보인 것은 아니라 할 수도 있다. 마북리화실에서 화가는 이런 말을 했다.

"우연히 그리 됐는데, 덕소하고 수안보하고 여기하고, 다른 사람들이 그걸로 내 작품을 갈라놔요. 나는 모르겠어. 작품의 변동은 별로 없는 거 같아."

그만큼 시대구분은 화가의 화업에 대한 결정적인 단서가 아닐지 모른다. 그럼에도 불구하고 그가 화실을 장만했던 장소와 주변환경의 분위기가 틈틈이 그림에 직접 나타나는 경우가 있었다는 점에서 화실과 연계시킨 화력(畫歷)의 시대구분은 의미가 있다.(김형국, 『그 사람 장욱진』, 김영사, 1993) 이 연장으로 충남 연기군이 '미술의 해'를 기념하여 1995년 유월에 고향 생가에 세운 생가비에 저자는 이렇게 비문을 적었다.

"장욱진(1917-1990)은 어린 날의 맑은 기억이 평생의 일로 이어진 경우이다. 화폭 위에 무수한 집을 지었는데 그림의 한옥은 고향 燕東의 생가를 닮고 있다. 고향은 화가의 유년을 키웠고 전쟁이 나자 피난처가 되어 주었다. 그 모습이 마침내 예술로 태어난 화가의 생가는 고향 상실의 시대에 향수를 되살려 주는 산 증거로 예대로 여기 서 있다.…"

37. 이흥우, 「장욱진 화백의 덕소화실」, 『공간』, 1974년 3월호.

38. 장경수, 「머리만 깎으면 나는 중이다」, 『샘이 깊은 물』, 1991년 5월호.

39. E. H. Gombrich, *The Story of Art*(15th ed.), Oxford: Phaidon, 1989.

40. 심재룡, 「인간의 완성에 대한 불교적 접근」, 서울대학교 철학사상연구소 세미나 발표논문, 『새로운 문명에 대한 철학적 조명』, 1990.

41. 1970년초에 무슨 연유에서인지 화가가 자필이력서를 적은 적이 있는데, 그가 참여했다고 적은 동인 모임은 신사실파, 백우회(白牛會), 2·9회, 앙가주망, 이 넷이다. 백우회는 일본 유학 화가들의 모임이다. 민족적 색채가 강한 이름이라 하여 나중에는 '재동경조선미술협회'라 했다. 주경(朱慶, 1905-1979)의 활약이 많았고 제국미술학교 출신들이 많이 참여했다.

42. 1961년에 주로 화가와 미대시절에 인연을 맺었던 후배들이 창립한 앙가주망에 장욱진이 참여한 것은 제5회전(1967)부터. 새로운 시도와 실험에 열심인 젊은 화가들로부터 자극과 배움을 얻기 위해서였다. 관심인사들의 눈에도 이 동인 참여를 통해 화가가 많은 자극을 받은 것으로 비쳤다. 제10회「앙가주망전」에 화가는 석 점을 출품하는데, 이 전시회에 대한 한 관람평은 이렇다.

"장 화백은 작품을 전혀 발표치 못하던 수년 전에 비하여 앙가주망과의 활동을 통해 확실히 재기의 면모를 보인다. 어둡던 화면도 한결 밝아지고 또 정돈돼 가는 느낌이다." 이 평처럼 과작으로 보내던 덕소시절의 장욱진은 알코올 중독으로 거의 폐인이 되었다는 소문이 나돌기도 했다.

그러나 수안보에서 작품을 제작하기 시작하던 1980년부터 화가는 작품을 거의 출품하지 않았다. 「앙가주망전」이 열리면 수장가들의 구매문의가 화가의 작품에만 집중되는 것이 젊은 후배들에 대한 경우가 아니라고 생각했기 때문이다.

43. 김철순,『한국민화논고』, 예경산업사, 1991.

44. 화가의 판화가 일반에 처음 공개된 것은 1979년 시월의 현대화랑 전시회에서였다. 열세 작품이 스무 카피씩 제작됐다. 가족과 친지들이 나누어 가졌고, 외부의 손에 넘겨진 것은 일부였다. 그럼에도 화가는 판화가 일반에 공개되자 아주 난감해 했다. 장삿속이 보이는 기분이라면서.

45. 전후연이 제작한 판화가 몇 년 사이에 상당수 축적되었다. 그때 들은 바로는 백스무 점 정도라 했다. 그 즈음 전후연은 장식용 판화와 거기에 적합한 알루미늄 액자를 제작·판매하는 화랑을 열었다. 그 개관기념으로 1983년에 「장욱진 판화전」을 열었고 판화집도 아울러 출간했다.
 화가의 판화작품이 일반에 다시 공개된 것은 1987년 두손화랑에서 열린 전시회 때였다. 두손화랑은 유화작품 석 점을 일본에 보내서 각 백쉰 카피씩 판화를 제작했다. 유화로 판화를 제작한 것이지만 사진처럼 유화와 꼭같게 만들지 않고 제작측의 판단이 많이 들어간 시제품을 화가에게 미리 들고 왔다. 화가는 "그게 정식이다"면서 반가워했다.

46. 또 하나의 작품은 윤명로가 화가가 타계한 뒤 제작했다. 〈남녀〉라 제목붙인, 화가 생전에 카피를 만들지 않았던 원판, 그리고 〈세한도〉 원판을 이용하여 각각 모두 열다섯 카피씩 사후판(死後版)을 제작하고서 뒷면에다 제작경위를 적은 쪽지를 붙인 연후에 표면 한구석에 윤명로가 서명했다.

47. 장욱진이 사람의 모습을 실사하는 것은 아주 드문 경우였다. 그릴 수밖에 없는 마음의 기제(機制)가 불시에 발동해야만 가능했는데, 이 경우는 아이들의 천진한 모습을 보고 스케치한 한두 사례에 지나지 않는다고 나는 알고 있다. 내가 그의 지우를 얻고 있음을 기화로 틈을 벼르다가 내 얼굴을 그려 달라 하니 겨우 달마상 비슷한 도인을 하나 그려 주었다. 내 얼굴이 아니라 했더니 나이가 들면 이런 모습일 거라 둘러댔다.

48. 먹그림은 주위의 가까운 사람에게 즐겨 나누어 주었다. 설날에 세배를 가면 몇 장 그려 두었다가 나누어 주기도 했다. 때문에 화가의 가족과 문하생들과 주변사람들이 주로 나누어 갖고 있다. 먹그림이 일반에게 처음 공개된 것은 1979년 10월에 있었던 현대화랑 전시회 때였다. 유화와 공판화를 전시하는 모퉁이에 먹그림도 함께 걸었다. 1998년 9월에 가나화랑이 평창동에 새로 지은 화랑 개관 기념전으로 「장욱진 먹그림」전을 개최했고, 동시에 열화당에서 『장욱진 먹그림』(김형국·강운구 편)이 출간되었다.

49. 전시회는 현대화랑에서 비공개로 열렸다. "무엇을 앞세우고 전시회는 열지 못한다"는 게 화가의 방식이었는데, 돈을 모으기 위해 작품을 제작했던 것은 화가의 일생에 전무후무한 사건이었다. 법당 건립에 그만큼 믿음을 갖고 헌신했다는 뜻이다.

50. 이 인연은 계속 이어져, 화가가 타계한 뒤 화장된 그의 흔적을 탑비(塔碑) 안에 안치할 때 사용된 골호(骨壺)가 바로 윤광조가 만든 항아리였다.

51. 최정호, 「생략의 예술, 생략의 인생」 『공간』, 1981년 11월호.

52. 나중에 동판화로 만들어졌다.

53. 수안보시절이 끝난 뒤로는 먹그림을 만지는 경우는 아주 드물었다. 주위 사람들이 자주 먹그림 그리기를 권유했다. 유화는 체력의 소모가 많고 시간이 많이 걸리는 작업인 데다 유채물감을 녹이는 테레핀 기름의 강한 냄새가 화가의 오랜 지병인 천식에 좋지 않다고 판단한 아내는 대신 먹그림이 순간의 작업인 점에서 체력 소모가 작고, 또 먹향기는 향냄새처럼 은은해서 정신을 맑게 만든다고 믿었기 때문이다. 그럼에도 먹그림에 손대지 않은 것은 아무래도 마북리화실이 서울에 가깝기 때문에 정신집중이 쉽지 않은 환경 때문이라는 점을 화가는 주위사람에게 내비쳤다.

54. 그러나 훗날 모로가 마티스의 작품에 인상파적 색채가 강하다며 비판적이 되자 두 사람의 관계가 악화되기 시작한다.(John Elderfeld, *Henri Matisse: A Retrospective*, New York: Museum of Modern Art, 1992, 84쪽)

55. 장욱진이 자주 제자들에게 들려 준 말은 "착(着)하면 안 돼"였다. 착한 사람은 그림을 못 그린다는 뜻인가 하고 잠시 오해했는데, 알고 보니 집착하지 말라는 뜻이었다. 화가의 이 말은 '방하착(放下着)', 곧 '버려라'는 부처님의 가르침에서 연유한 것이다.

56. 명륜동에 소재한 화가의 집과, 아내가 경영하던 책방이 혜화동 로타리와 바로 인접해 있기 때문에, 그리고 옛 동소문에 인접한 혜화동 로타리가 지명도가 높기 때문인지 명륜동과 혜화동을 호환적으로 부르곤 했다.

57. 술 마시는 데도 열여덟 개의 급수가 있다는, 시인 조지훈의 '주도유단론(酒道有段論)'에 따르면, 화가의 경지는 맨 꼭대기 바로 아래인 '관주(觀酒)'의 단계에 들어선 셈이다. "술을 보고 즐거워하되 이미 마실 수는 없는 사람"이라는 뜻이다. 관주보다 높은 마지막 단계는 '폐주(廢酒)'이다. '술로 말미암아 다른 술 세상으로 떠나게 된 사람"으로, 일명 열반주(涅槃酒)라 한다는 것이다.(조지훈, 「주도유단」 『신태양』, 1956년 3월호; 『수필의 미학』, 나남, 1996, 94-96쪽)

58. 화제(畵題)는 "소싯적에는 중추(中秋) 보름달의 아름다움에 무심했으나 나이가 들면서 그걸 알게 되었다. 노인이 된 마당에 가는 광음을 붙잡을 수 없으니 이제 중추 보름달을 몇 번이나 즐길 것인가", 이런 내용을 적고 있다.

59. James Cahill, *Chinese Painting*(中國名畵集翠), New York: Crown Publishers, 1972.

60. 반 고흐의 만년 그림도 그랬지만, 수평적 면분할에다 미묘한 색채로 정적감과 침묵을 그린 추상표현주의 작가 로스코의 그림에도 자살하기 얼마 전부터 검정색이 짙게 깔리고 있다.(최종태, 「두 화가의 마지막 그림」 『경제정의』, 1996년 봄호)

61. 장욱진은 검정색이 많이 깔린 그림을 잘된 그림이라 말하는 경우가 많았다.
"(제국미술학교) 예과 이 년 동안 공부는 오로지 흑백으로만 그림을 그리게 했고 색채는 쓰지 못하게 했다. 흑백을 이 년 동안 만지다 보니 거기에 여러 단계의 농담이 있음을 깨달았고, 그 덕분에 나중에 색깔을 다룰 때도 별로 두렵지 않게 됐다"는 화가의 회고도 검정색톤 그림에 대한 그의 선호를 말해 준다.

62. 정영목, 「장욱진 작품론—재평가, 재해석, 그리고 그의 새로운 미술사적 가치」, 『장욱진』, 호암미술관, 1995.

63. 한국인의 삶에서 이런 원형질을 표출해 준 미덕은 박수근(朴壽根)의 미학과도 일맥상통한다. 박수근 역시 산업사회가 열리기 이전의 가난했던 이 땅의 백성들이 살아가는 모습을 정감나게 압축적으로 표출하는 데 성공한 화가다. 박수근의 그림에 나타난, 노상에서 좌판을 앞에 놓고 설익은 감 같은 어설픈 물건을 팔고 있는 아낙네의 모습은 비록 가난할망정 자존심을 잃지 않고 살아간 참된 한국인상이라 생각한다. 지금도 시골장터에 가면 나이 들고 영양도 부실해서 머리결이 부서지고 있는 아낙네들을 만날 수 있다. 그 정경에 연민의 마음이 생겨 물건을 사고 거기에 웃돈을 더 줄라치면 웃돈은 한사코 사양하는 것이 그들의 방식이 아니던가.

64. A. Barr Jr., *What is Modern Painting?*, New York: Museum of Modern Art, 1943.

65. 인류 역사의 발달과 함께 자유의 지평은 확대되어 왔다. 자유의 의미를 위의 네 가지로 파악한 사람은 미국 대통령 프랭클린 루스벨트이다. 이것 말고도 현재의 우리 사회가 해결해야 할 자유의 경지는 여럿이겠는데, 이를테면 지역차별로부터의 자유 같은 것을 꼽을 수 있다. 한 정치학자는 통일한국을 위해서는 빈곤과 무지와 폭력과 비굴로부터의 자유가 확보되어야 한다고 주장한다.(이홍구, 「통일이념으로서의 민주와 자유」, 『李洪九 文集』, 나남, 1996, 245-265쪽)

66. 이 점과 관련해 장욱진은 "가족들이 나는 안 믿어도 내 그림은 믿는다"고 자랑삼아 말하곤 했다.

67. 장욱진이 문인화가적 전통을 높이 샀다는 말이지 문인화 전반을 평가했다는 말이 아니다. 화가는 사대부가 그리는 전통시대의 문인화에는 상투적인 것이 많고, 오히려 이름없는 민화장(民畵匠)이 그린 민화에서 진정한 장인정신·예술정신을 볼 수 있다고 역설했다. 실제로 그의 그림은 민화적 요소가 많아 민화의 현대판이라는 평가도 받고 있다.

68. 원로 동양화가 김기창(金基昶, 1913-)의 회고이다.
"이중섭이나 장욱진은 천재가 틀림없어. 이들은 술타령으로 건강을 잃었어. 조선시대 오원 장승업도 양푼에다 술을 마셨다고 해. 장욱진은 정말 아까워. 생전에 우리 서로 얼마나 좋아했는데. 하지만 내가 귀가 안 들려서 손짓발짓하면 그가 알아듣지 못하는 데도 좋아했어."(최보식, 「우리 시대 거장들의 황혼—작품 밖 육성 녹음」, 『월간 조선』, 1995년 9월호, 374쪽)

69. A. Barr Jr., 앞의 책.

70. 한국조형에서 선이 요체임을 우리의 안목은 이렇게 설명한다.

"···(백자)항아리의 휘어진 선을 생각해 보세요. 과연 그 선은 무엇일까요? 그 휘는 선이 없다면 백자항아리는 탄생했겠습니까? 면이라 해도 안 될 것은 없지만 엄격하게는 선입니다. 그 선이 휘는 데 극도로 긴장했을 때, 긴장할 수 있는 한도까지 선이 긴장했을 때 우리는 생명의 탄생을 볼 수 있습니다. 살아 있다고 생각하는 것이지요. 흔히 말하지 않습니까? 선이 살아 있다. 무심한 사람들도 곧잘 그렇게 표현을 합니다. ···선이 가지는 어떤 극치감을 느끼게 하지요. 그 선은 긴장에 따라서 균형이 잡혔다 안 잡혔다 하고 말합니다. 그리고 살아 있다는 것은 무엇입니까? 견고하다는 것이며 견고하다는 것은 아름답다는 것입니다. 견고함이야말로 균형이지요. ···균형, 긴장, 선, 견고함, 아름다움, 그리고 살아 있다."(박경리,『문학을 지망하는 젊은이를 위하여』, 현대문학, 1995, 232-233쪽)

71. 야나기 무네요시(柳宗悅)에 따르면 한국미술은 선의 미술이라는 것이다.

"흐르는 것 같은 길게 끄는 그 곡선은 한없이 호소하는 마음의 상징이다. ···형(形)도 아니고 색(色)도 아니고, 선이야말로 그 정을 호소하는 가장 적절한 방편이었다. 이 선의 비밀을 풀지 못하는 한, 한국의 마음속에 들어갈 수는 없다."

야나기는 한국의 전통 조형이 선의 미술인 까닭을 이렇게 풀이한다.

"(조선에서는) 쾌락이 허용되는 세 경우, 곧 왕공귀족(王公貴族)일 경우, 명절·혼인 등의 경우, 그리고 어린아이들만 색의(色衣)를 입는다. ···이 색채를 떠난 세계가 그들이 평시 살아야 하는 현세(現世)였다. 형도 아니고 색도 아니라면 어디에 그들의 마음을 의지하고 표현할 수 있었을 것인가? 남아 있는 선만이 그들에게 환영받고 사랑받는 필연적 이유를 우리는 잘 이해해야 한다."(柳宗悅,『柳宗悅 選集 第四卷: 朝鮮とその藝術』, 東京: 春秋社, 1956)

72. 이영학,「선(線)」『조선일보』, 1996년 1월 19일.

73. Dore Ashton, *Picasso on Art*, Middlesex: Penguin Books, 1977.

74. 이순경(구술),「이야기 여성사: 화가 장욱진의 부인─이순경 여사」『여성신문』, 제385-391호, 1996. 『장욱진의 색깔있는 종이그림』(김형국 편, 열화당, 1999)에 재수록되었다.

75. 화가는 슬하에 장남 아래로 네 딸을 두었다. 그런데 둘째딸이 칠대 종손부인데 딸만 둘이라 친정 쪽의 걱정이 많았다가 화가가 기자적(祈子的) 그림을 그린 때문인지 마침내 아들을 얻었고, 셋째딸도 아들을 안고 있는 그림을 가져간 뒤 아들을 낳았다 한다. 우리 민화가 극명하게 보여주는 그림 생성(生成)의 기복설(祈福說)이 화가의 경우에서 확인되는 대목이다.

76. 현대 서양화는 반드시 착함과 아름다움만을 그리는 것이 아니다. 고르키(Arshile Gorky, 1904-1948)는 제목부터 〈심통(甚痛, *Agony*)〉(1947)이라 하면서 삶의 육체적·정신적 고통을 그리고 있다.

77. 보편성을 특별히 의식할 것은 없다고 했다. 작가가 끝까지 가면 거기서 보편성과도 만나고 세계성과도 만난다고 장욱진은 믿었다. 1987년 칠월에 작가의 예술세계를 다룬 텔레비전 인터뷰 프로에서

한국적인 그림은 무엇인가라는 질문을 받고 이렇게 응답한다.

"한국적이란 말은 다른 나라 사람들이 말해 주어야지 우리가 하기는 적합한 말이 아니다. 우리나라 사람들이 하는 것은 모두 한국적이 아닐는지."

국제성이란 말도 뒤집어 생각하면 된다고 했다.

"이태리에 다 빈치가 있고, 영국에 헨리 무어가 있고, 스페인에 피카소와 미로가 있듯이 우리도 추사가 있는 것이 국제성 아닌가."

78. 화가는 이런 말도 덧붙였다.

"작은 그림은 고집이 아니다. 자연히 그렇게 됐다. 작은 그림은 신절하고 치밀하다."

79. 김원용,「장욱진 이야기」, 장욱진,『강가의 아틀리에』, 민음사, 1987(중판본).

80. 최순우,「장욱진, 분명한 신념과 맑은 시심」『장욱진』(화집), 현대화랑, 1979.

81. 최종태,「그 정신적인 것, 깨달음에로의 길」『장욱진』(화문집), 호암미술관, 1995, 341-352쪽.

82. 그러기에 남을 평가할 때도 치열한 집념을 높이 샀다. 후배·제자 들의 전시회를 다녀온 소감을 물을 때면 "씨름하고 있는 것이 볼 만하다"는 식으로 평가하곤 했다.

장욱진 연보

<table>
<tr><td>1917(1세)</td><td>음력 11월 26일(양력 1918년 1월 8일), 충청남도 연기군 동면 송룡리 105번지에서 본관이
결성(結城)인 아버지 장기용(張基鏞)과 어머니 이기재(李基在)의 둘째 아들로 태어났다.</td></tr>
<tr><td>1922(6세)</td><td>일가가 서울 당주동(唐珠洞)으로 이사했다.</td></tr>
<tr><td>1923(7세)</td><td>고향에서 아버지가 갑자기 세상을 떠났다. 내수동(內需洞) 22번지로 이사했다.</td></tr>
<tr><td>1924(8세)</td><td>경성사범부속보통학교에 입학했다.</td></tr>
<tr><td>1926(10세)</td><td>보통학교 삼학년 때 일본의 히로시마고등사범학교가 주최한「전일본소학생미전」에서
일등상을 받았다.</td></tr>
<tr><td>1930(14세)</td><td>경성 제2고등보통학교(현 경복중·고등학교)에 입학했다.</td></tr>
<tr><td>1933(17세)</td><td>경성 제2고보에서 퇴학당했다. 성홍열을 앓게 됐고 이 열병의 후유증을 다스리기 위해
만공선사가 계신 충청남도 예산의 수덕사로 가서 육 개월 동안 정양(靜養)했다.</td></tr>
<tr><td>1936(20세)</td><td>체육 특기생으로 양정고등보통학교 삼학년에 편입학했다.</td></tr>
<tr><td>1938(22세)</td><td>『조선일보』주최 제2회「전국학생미전」에〈공기놀이〉등을 출품해서 최고상인 사장상과
중등부 특선상을 받았다.</td></tr>
<tr><td>1939(23세)</td><td>양정고등보통학교를 졸업하고(23회), 4월에 일본 도쿄의 제국미술학교(현
무사시노미술대학) 서양화과에 입학했다.</td></tr>
<tr><td>1940(24세)</td><td>제19회「조선미술전람회」(이하 선전)에 출품,〈소녀〉가 입선됐다.</td></tr>
<tr><td>1941(25세)</td><td>4월 12일, 이병도 박사의 맏딸 이순경(李舜卿, 1920년 9월 3일생)과 결혼했다.</td></tr>
<tr><td>1942(26세)</td><td>장남 정순(正淳), 태어났다.</td></tr>
<tr><td>1943(27세)</td><td>9월, 제국미술학교를 졸업했다.「선전」에〈언덕〉이 입선됐다.</td></tr>
<tr><td>1945(29세)</td><td>1944년 겨울, 일제에 끌려 징용에 나갔다. 경기도 평택에서 비행장 만드는 징용에
끌려갔고, 이어 서울 회현동에 있던 일본 관동군 해군본부의 경리요원으로 배속된 지 구
개월 만에 해방을 맞았다. 국립박물관에 취직했고 박물관 내 관사에서 살기 시작했다.</td></tr>
</table>

장녀 경수(曔洙), 태어났다.

1947(31세)	국립박물관을 사직했다. 차녀 희순(喜淳), 태어났다.
1948(32세)	2월, 김환기, 유영국, 이규상 등과 1947년에 결성한 제1회「신사실파 동인전」 (화신백화점)에 참가했다.
1949(33세)	11월, 제2회「신사실파 동인전」(동화백화점)에 유화 열석 점을 출품했다.
1950(34세)	내수동 집에 살고 있다가 육이오를 만났다. 서울에서 숨어 살았다.
1951(35세)	1월 1일, 인천으로 가서 배편으로 부산으로 피란했다. 여름, 종군화가단에 들어 중동부 전선으로 가서 보름 동안 그림을 그렸다. 종군작가상을 받았다. 초가을에 고향으로 갔다. 마음의 평온을 되찾아 물감을 석유에 개어 갱지에다 〈자화상〉을 포함, 사십여 점의 그림을 그렸다. 삼녀 혜수(惠洙), 태어났다.
1953(37세)	5월 말, 부산의 국립중앙박물관 화랑에서 열린 제3회「신사실파 동인전」에 유화 다섯 점을 출품했다. 휴전 직후 환도해서 유영국의 신당동 집에서 육 개월 동안 살았다.
1954(38세)	서울대학교 미술대학 대우교수로 일하기 시작했다. 사녀 윤미(允美)가 태어났다.
1955(39세)	국립박물관 화랑에서 열린 제1회「백우회전」에 〈수하(樹下)〉(1954)를 출품, 독지가의 이름을 딴 '이범래(李範來)씨상'을 받았다.
1956(40세)	제5회「국전」심사위원으로 위촉되고, 이후 두 차례〔제8회(1959), 제18회(1969)〕더 「국전」심사위원으로 위촉됐다.
1957(41세)	미국 샌프란시스코에서 개최된「동양미술전」에 출품했다.
1958(42세)	뉴욕의 월드하우스 갤러리가 주최한「한국현대회화전」에 〈나무와 새〉(1957) 등 유화 두 점을 출품했다.
1960(44세)	서울대학교 미술대학에서 사직했다. 명륜동 개천가의 초가집을 양옥(명륜동 2가 22-2번지)으로 개비했다.
1961(45세)	경성 제2고등보통학교 출신 화가인 권옥연, 유영국, 이대원 등과 함께 '2·9 동인회'를 결성했고, 지금의 롯데백화점 신관 자리에 있던 국립도서관 화랑에서 열린 제1회「2·9 동인전」에 유화 두 점을 출품했다.
1963(47세)	경기도 덕소의 한강가(남양주시 삼패동 395-1)에 상자 모양의 슬래브 양옥을 짓고 그곳에서 생활하기 시작했다.
1964(48세)	11월 2일-8일, 반도화랑에서 유화 스무 점을 가지고 제1회 개인전을 열었다. 차남 홍순(洪淳), 태어났다.
1967(51세)	「앙가주망 동인전」에 5회부터 참여했다.
1970(54세)	정월, 불경을 공부하던 부인의 모습을 담은 〈진진묘〉를 제작했다.

1973(57세)	서울화랑을 경영하던 김철순의 권유에 따라 선(禪)사상을 알리는 그림책에 들어갈 목판화용 밑그림 오십여 점을 그렸다. 목판화는 우여곡절 끝에 1995년에 제작·발표되었다.
1974(58세)	4월 12일-18일, 공간화랑에서 서른두 점의 유화로 제2회 개인전을 열었다.
1975(59세)	덕소생활을 청산하고, 명륜동 양옥 뒤의 한옥을 사서 거기에 화실을 꾸몄다. 자주 시골로 여행했다. 집에서 함께 살고 있던 어머니가 세상을 떠났다.
1976(60세)	백성욱 박사와 함께 자주 사찰을 찾았다. 부처 일대기인 〈팔상도〉를 그렸다. 잡지, 신문의 권유로 적었던 글을 모아 수상집 『강가의 아틀리에』(민음사)를 냈다.
1977(61세)	여름에 양산 통도사에 가서 경봉 스님을 만났다. 선시와 함께 비공(非空)이라는 법명을 받았다. 법당 건립기금을 마련하기 위해 백자에 도화를 그려 현대화랑에서 비공개 전시회를 열었다.
1978(62세)	2월 23일-28일, 현대화랑에서 윤광조의 분청사기에 그림을 그린 「도화전」을 열었다. 서른일곱 점을 출품했다.
1979(63세)	차남을 잃었다. 10월 11일-17일, 화집 『장욱진』 발간 기념 전시회를 현대화랑에서 가졌다. 유화 스물다섯 점, 판화 열석 점, 먹그림 열여덟 점을 전시했다. 겨울에 충북 수안보 온천 뒤 산간마을인 탑동마을(충북 중원군 상모면 온천리)의 농가를 한 채 샀다.
1980(64세)	봄부터 수안보의 농가를 고쳐 화실로 쓰기 시작했다.
1981(65세)	10월 11일-17일, 공간화랑에서 개인전을 열었다. 전시회에는 유화 이십여 점과 먹그림을 동판화로 옮긴 그림 다섯 점을 전시했다.
1982(66세)	7월 중순, 여류화가들과 함께 미국 여행을 했다. 유화 석 점과 공판화, 동판화, 그리고 먹그림을 가지고 로스앤젤레스의 스코프 갤러리에서 전시회를 가졌다.
1983(67세)	처음으로 유럽 여행을 했다. 10월 22일-29일, 연(淵)화랑에서 새로 제작한 석판화 넉 점과 함께 판화집 『장욱진』 출간기념 판화전을 열었다.
1985(69세)	여름에 수안보의 화실을 정리하고 서울로 이주했다. 기관지염 때문에 술과 담배를 '쉬기' 시작했다.
1986(70세)	정월 보름부터 2월 말까지 부산 해운대에서 제작한 유화 여덟 점과 먹그림 등을 모아 6월 12일-19일에 국제화랑에서 개인전을 열었다. 봄, 경기도 용인시 구성면 마북리 244번지에 있는 오래 된 한옥을 사서 보수한 다음 7월 초에 입주했다. 가을에는 『중앙일보』가 제정한 예술대상 수상자로 지명됐다. 11월, 서울미대 제자들이 모여서 고희 잔치를 열어 주었다.
1987(71세)	2월, 대만과 태국을 여행했다. 5월 28일-6월 6일에 두손화랑에서 화집을 내고 개인전을

열었다. 유화 팔십여 점이 출품됐다. 10월 10일, 국제화랑의「서양화 7인전」에 유화 넉 점을 출품했다.

1988(72세) 1월, 딸과 며느리와 함께 인도로 여행, 인도의 뉴델리 박물관에서 깊은 감명을 받았다. 인도 여행 이후 열심히 제작하여 화가의 화력에서 가장 생산적인 해가 되었다. 추석 즈음 고향의 아버지 묘소에 비석을 세웠다.

1989(73세) 7월, 한옥 옆에다 양옥을 완성하고 입주했다. 가을, 미국 뉴저지 주의 '버겐 예술·과학박물관'에서 개최된「한국현대화전」에 유화 여덟 점을 출품했다. 12월, 발리 섬으로 여행했다.

1990(74세) 가을, 아주 오랜만에 고향의 생가를 방문했다. 미국의 '리미티드 에디션 클럽' 출판사에서 고급 수제(手製) 한국 관련 책의 그림 제작을 위촉해 왔다. 12월 27일, 점심식사를 유쾌하게 든 뒤 갑자기 발병, 오후 네시에 한국병원에서 선종했다. 12월 29일 오후 한시, 수원시립장제장에서 제자 및 미술계 인사들이 모여 영결식을 가졌다.

1991 3월 말, 유골을 모신 탑비(塔碑)를 고향인 충남 연기군 동면 응암리 선영에 세웠다. 비문에는 이렇게 적혀 있다. "심플한 그림을 찾아 나섰던 구도의 긴 여로 끝에 선생은 마침내 고향땅 송룡마을에 돌아와 영생처로 삼았다. 천구백구십년 세모의 귀천이니 태어나서 칠십삼 년 만이었다. 선생은 타고난 화가였다. 어린 날 까치를 그리자 집안의 반대는 열화 같았고 세상은 천형으로 알았지만 그림이 생명이라 믿었던 마음은 드깊어 갔다. 일제 땅 무사시노대학의 양화공부로 오히려 한국미술의 빛나는 정수를 깨쳤다. 선생은 타고난 자유인이었다. 가정의 안락이나 서울대학 교수 같은 세속의 명리는 도무지 인연이 없었다. 오로지 아름다움에다 착함을 더한 데에 진실이 있음을 믿고 그것을 찾아 한평생 쉼없이 정진했다. 세속으로부터 자유를 누린 대신, 그림에 자연의 넉넉함을 담아 세상을 감쌌고 일상의 따뜻함을 담아 가족사랑을 실천했다. 맑고 푸근한 인품이 꼭 그림 같았던 선생을 기리는 문하의 뜻을 모아 최종태는 돌을 쪼았고 김형국은 글을 적었다. 천구백구십일년 사월." 12월, 일 주기에 그의 후학들이 모여 국제화랑에서 추모전시회를 열었고, 추모문집『장욱진 이야기』출판기념회를 열었다.

1992 11월, 미국의 '리미티드 에디션 클럽' 출판사가 화문집『황금방주: 장욱진의 그림과 사상(Golden Ark: Paintings and Thoughts of Ucchin Chang)』을 발간했다.

1993 4월, 김형국이 지은 작가론『그 사람 장욱진: 한 사회과학도가 회상하는 화가 장욱진』(김영사)이 출간되었다.

1995 4월 4일-5월 14일, 호암미술관에서「장욱진」전을 개최했다. 4월 12일-22일, 가나공방이 제작한 선(禪) 시리즈 목판화 스물다섯 점이 신세계 가나화랑에서 전시되었다. 6월 17일,

충남 연기군 동면 송룡리 생가 앞에서 '1995년 미술의 해'를 기념하여 연기군청이 건립한 생가비가 제막되었다. 12월 3일, 마북리 한옥 앞에다 문화체육부와 '1995 미술의 해 조직위원회'는 화가가 말년에 작품활동을 했던 곳임을 기리는 표석(標石)을 세웠다.

1997 3월, 『장욱진—모더니스트 민화장』(김형국 지음, 열화당)이 출간되었다. 3월 26일-4월 5일, 가나아트숍에서 「장욱진 판화전」이 개최되었다.

1998 8월, '장욱진미술문화재단'이 발족했다. 9월 1일-20일, 가나화랑(평창동) 개관과 화집 『장욱진 먹그림』(김형국·강운구 편, 열화당) 출간 기념으로 「장욱진 먹그림」전을 개최했다.

1999 7월 15일-8월 5일, 갤러리 현대에서 「장욱진의 색깔있는 종이그림」전 개최와 함께 아내의 회고를 곁들인 화집 『장욱진의 색깔있는 종이그림』(김형국 편, 열화당)이 출간되었다.

2001 1월 4일-2월 28일, 갤러리 현대에서 화집 발간과 함께 십 주기 기념 회고전을 개최했다. 회고전에 맞추어 유화를 모두 수록한 '분석적 작품총서'인 『장욱진, 카탈로그 레조네(Catalogue Raisonné)』(정영목 편저, 학고재)와 미국에서 한정판으로 나왔던 책 『황금방주: 장욱진의 그림과 사상』의 한국어판 『장욱진의 그림과 사상』(김용대·최월희 옮김, 김영사)이 출간되었다. 『장욱진, 카탈로그 레조네』는 한국에서 최초로 시도된 것인바, 칠백이십여 점의 유화를 총정리해 놓았다. 책에 따르면 화가는 팔백여 점의 유화를 제작했다는데 이 중 육십여 점은 소실된 것으로, 이십여 점은 소재지를 찾지 못한 것으로 파악했다.

2003 4월, 어린이용으로 『새처럼 날고 싶은 화가 장욱진』(김형국 지음, 나무숲)이 출간되었다. 6월, 충남 연기군의 시민단체가 중심이 되어 '장욱진 화백 선양사업회'를 결성했다.

2004 10월, 『장욱진—모더니스트 민화장』(김형국 지음) 개정판과 영역판 『Chang Ucchin: Modern Painter or Artisan?』(김대실 옮김)이 열화당에서 출간되었다. 11월, 문화관광부가 제정한 '이 달의 문화인물'이 되었고, 이를 기념하여 갤러리 현대에서 전시회가 열렸다.

2005 10월 7일-11월 23일, 용인 장욱진 가옥에서 장욱진 십오 주기 기념전 「장욱진이 그린 여인상」이 열렸다. 『장욱진: 모더니스트 민화장』에 대해 어느 서평(김영건·김용구 편, 「여기 진실한 두 인간이 있다」, 『20대에 읽어야 할 한 권의 책』, 책세상, 2005)에서 "많은 지식을 가지고 많은 재화를 소유하고 높은 사회적 지위를 누리고 있다고 해도 사랑하고 존경할 만한 예술가 한 명조차 없는 사람이라면 이 모든 것이 무슨 의미가 있다 말인가?" 하고 반문하면서 장욱진과 그 애호가를 함께 평가해 주었다.

2006 5월 25일-6월 4일, 용인 장욱진 가옥에서 「아이가 있는 장욱진의 그림들」이 열렸다.

2007	11월 9일, 환기미술관에서 열린 신사실파 육십 주년 기념전시회에, 제2회 신사실파 전시회에 화가가 출품했던 열세 점 가운데 〈독〉 등이 다시 출품되었다. 11월 15일-12월 15일, 용인 장욱진 가옥에서 「신사실파 그 후, 장욱진·김환기·유영국 특별전」이 열렸다.
2008	장욱진 가옥의 문화재 명판 제막을 마쳤다.
2009	서울 서초구청 '사도감 어린이공원'에서 장욱진 그림 여섯 점으로 벽화를 제작했다. 12월 10일-2010년 2월 7일, 서울대학교미술관에서 「장욱진」전이 열렸다.
2010	5월 21일-29일, 용인 장욱진 가옥에서 부처님 오신 날을 기념하여 먹그림전이 열렸다.
2011	1월 14일-2월 27일, 갤러리 현대에서 장욱진 이십 주기 추모전이 열렸다.
2012	2월 23일, 케이비에스 「티브이 미술관」 '내 마음의 작품' 김용택 시인 편에 장욱진 작품이 방영되었다. 12월 15일-2013년 1월 31일, 갤러리 현대의 「나무가 있는 풍경」전에 작품이 출품되었다.
2014	4월 28일, 경기도 양주시 장흥면에 양주시립장욱진미술관이 개관했다. 4월 29일-8월 31일, 양주시립장욱진미술관 개관전 「장욱진」이 열렸다. 10월, 양주시립장욱진미술관이 영국 비비시의 '2014년 8대 신설 미술관'에 선정되었다.
2015	양주시립장욱진미술관에서 1월 26일-4월 12일에 「장욱진의 나무」, 4월 28일-8월 16일에 장욱진, 김종영 이인전 「SIMPLE 2015」, 8월 25일-10월 18일에 「선(禪)과 마음: 장욱진의 목판화」전이 열렸다. 5월 7일-7월 12일, 대전아트센터 쿠에서 개관 특별기획전 「새처럼 살다 새처럼 간 화가 장욱진」이 열렸다.
2016	양주시립장욱진미술관에서 4월 26일-8월 28일에 장욱진, 김봉태, 이봉열, 곽남신, 홍승혜 오인전 「SIMPLE 2016」, 9월 6일-2017년 1월 15일에 「행복: 장욱진과 민화」전이 열렸다. 5월 19일-6월 19일, 용인 장욱진 가옥에서 「장욱진 판화전」이 열렸다.
2017	양주시립장욱진미술관에서 1월 26일-2월 26일에 「장욱진 드로잉」전, 탄생 백 주년을 맞아 4월 28일-8월 27일에 「SIMPLE 2017: 장욱진과 나무」전이 열렸다. 4월 17일-11월 26일에 경기도 용인시 마북리 소재 장욱진 가옥(양옥)에서 미공개 「드로잉 그림전」, 그리고 7월 24일-8월 27일에 서울 관훈동의 인사아트센터에서 「장욱진 백 주년: 인사동 라인에 서다」가 열렸다. 6월 28일, 화가 생가를 관내에 둔 세종특별자치시는 생가와 지척인 경부선 내판역(內板驛) 역사 앞에 탄생 백 주년 기념으로 장욱진 작품 이미지 또는 그의 화풍을 재해석한 육백여 장 타일을 붙인 벽화를 설치했다. 이 무렵 화가를 기리는 최종태의 수상집 『장욱진, 나는 심플하다』(김영사), 1976년 초판 발행된 화가의 수상집 『강가의 아틀리에』의 개정증보판(열화당)이 출간되었다.
2018	양주시립장욱진미술관에서 4월 27일-2019년 8월 26일에 「SIMPLE 2018:

장욱진, 노은님」, 7월 31일-2019년 7월 31일에 「장욱진의 삶과 예술세계」, 9월 14일-2019년 12월 2일에 「장욱진과 백남준의 붓다」가 열렸다. 5월 11일-8월 31일, 장욱진 가옥(양옥)에서 먹그림전 「맑은 시선, 자유로운 먹선」이 열렸다. 7월 25일, 우정사업본부가 박수근, 장욱진과 그 대표작을 소재로 한 '현대 한국 인물(화가)' 기념우표를 발행했다.

2019 4월 30일-8월 18일, 양주시립장욱진미술관에서 「SIMPLE 2019: 집」전이 열렸다. 4월, 화가 부부의 오 남매가 이순경 여사의 회고록과 화가 부부에 대한 기사 등을 엮은 『진진묘: 화가 장욱진의 아내 이순경』(태학사)이 출간되었다. 11월 6일, 세종시 세종문화예술회관에서 창작오페라 「장욱진」이 공연되었다.

2020 5월 19일-2021년 6월 27일, 양주시립장욱진미술관에서 「장욱진 에피소드 I」이 열렸다.

2021 양주시립장욱진미술관에서 7월 27일-2022년 7월 24일에 장욱진, 이만익, 성우스님, 최경한 사인전 「장욱진 에피소드 II」, 8월 24일-10월 24일에 장욱진, 김기창, 문신, 민복진, 백영수, 이응노 육인전 「진진묘」, 12월 2일-2022년 2월 27일에 장욱진, 김병종, 김보희, 민병헌, 정현 오인전 「꽃이 웃고, 작작(鵲鵲) 새가 노래하고」가 열렸다. 1월 13일-2월 28일, 갤러리 현대에서 장욱진 타계 삼십 주기 기념전 「집, 가족, 자연 그리고 장욱진」이 열렸다. 11월 16일-12월 15일, 장욱진 가옥(양옥)에서 「김강유, 이광옥 기증전: 장욱진의 발원」전이 열렸다.

2022 6월 21일-9월 18일, 양주시립장욱진미술관에서 장욱진, 김혜련, 이수인 삼인전 「SIMPLE 2022: 비정형의 자유, 정형의 순수」가 열렸다. 용인문화재단 창립 십 주년을 기념해 6월 18일-8월 21일에 용인포은아트갤러리에서 「장욱진전」, 6월 28일-8월 21일에 장욱진 가옥(양옥)에서 『선(禪)이 무엇인가」전이 열렸다. 한편, 세종시는 장욱진생가기념관(가칭)을 건립할 계획으로 연동면 송용리 소재 장욱진 생가와 주변 일대 땅을 확보했다. 8월 18일, 화가의 아내 이순경 여사가 102세 나이로 타계했다.

2023 7월 4일-12월 3일, 양주시립장욱진미술관에서 김환기, 백영수, 유영국, 이규상, 이중섭, 장욱진 육인전 「한국 추상미술의 개척자들」이 열렸다. 9월 14일-2024년 2월 12일, 국립현대미술관 덕수궁에서 「가장 진지한 고백: 장욱진 회고전」이 열렸다.

김형국 정리

찾아보기

굵은 활자는 도판이 실린 페이지임.

김형국(金炯國, 1942–)은 서울대 사회학과를 졸업하고 미국 버클리
캘리포니아 대학에서 도시계획학 박사학위를 받았다. 1975년부터
2007년까지 서울대 환경대학원 교수로 재직하며 동 대학원 원장,
조선일보 비상임 논설위원, 한국미래학회 회장도 지냈고, 대학 정년
뒤에는 대통령직속 녹색성장위원회 제1기 민간위원장을 역임했다.
인문학의 체득은 학예일치(學藝一致)이어야 한다는 소신으로 원주의
토지문화관 건립위원장(1995), 서울스프링페스티벌(실내악)
조직위원장(2006) 등을 거쳐, 2014년부터는 가나문화재단 이사장으로
있다. 저서로『한국공간구조론』『고장의 문화판촉』등의 전공서적뿐만
아니라『김종학 그림읽기』『활을 쏘다』『우리 미학의 거리를 걷다』
『하늘에 걸 조각 한 점』『박경리 이야기』등의 방외(方外) 서적도 펴냈다.

장욱진 張旭鎭 모더니스트 민화장 民畵匠
김형국 지음

초판1쇄 발행	2004년 10월 1일
초판3쇄 발행	2023년 10월 20일
발행인	李起雄
발행처	悅話堂
	경기도 파주시 광인사길 25 파주출판도시
	전화 031-955-7000 팩스 031-955-7010
	www.youlhwadang.co.kr yhdp@youlhwadang.co.kr
등록번호	제10-74호
등록일자	1971년 7월 2일
편집	조윤형
디자인	공미경
인쇄	(주)상지사피앤비
제책	과성제책사

ISBN 978-89-301-0085-4 03600

Chang Ucchin Modern Painter or Artisan? ⓒ 2004, Kim Hyung-Kook
Published by Youlhwadang Publishers.
Printed in Korea

* 이 책은 '열화당 미술문고'로 1997년 초판 발행된 바 있습니다.
그 후 글과 도판을 전면 개정하여 새롭게 발간했습니다.